宋拓麓山寺碑

彩色放大本中國著名碑帖

孫寶文 編

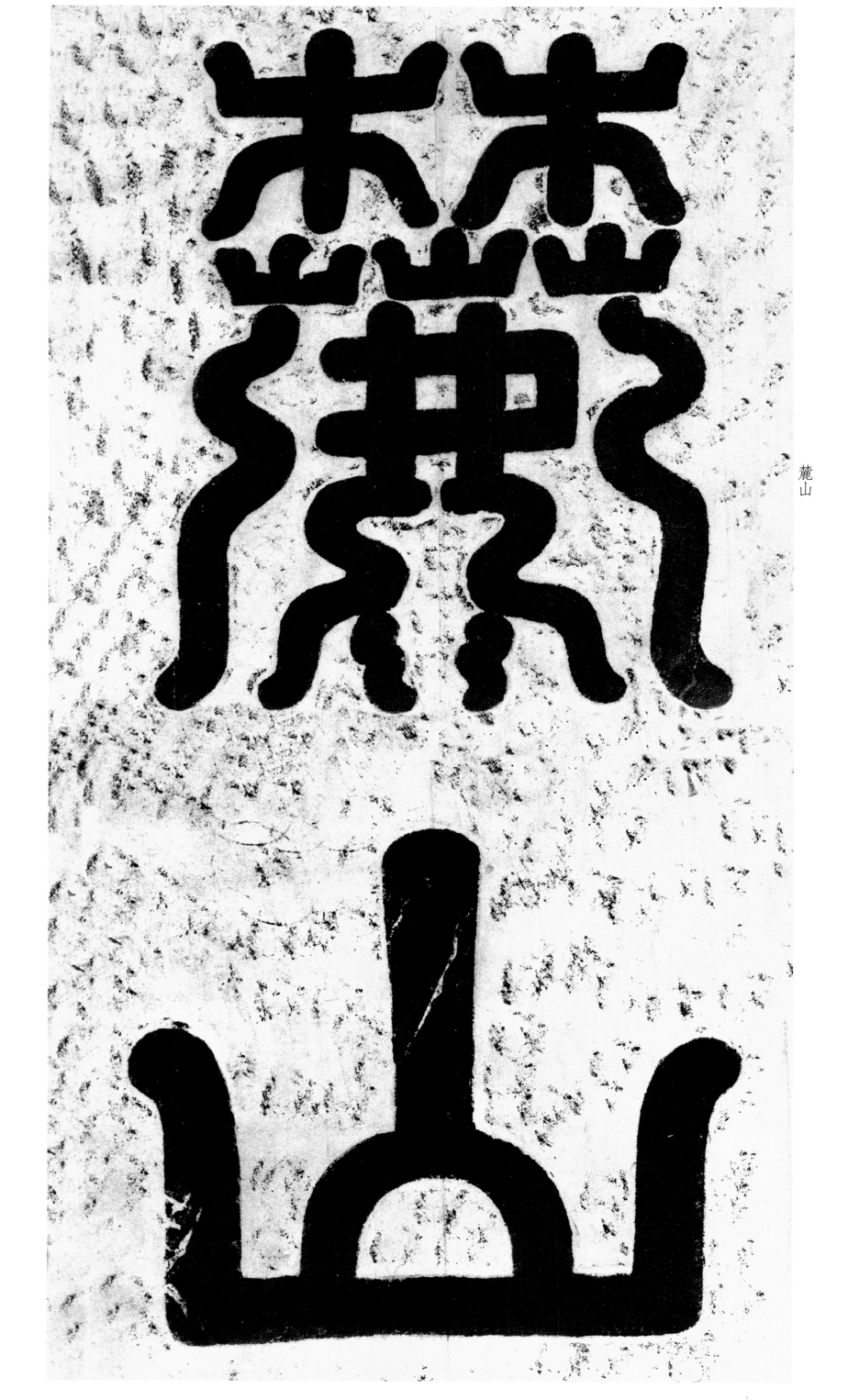

麓
山

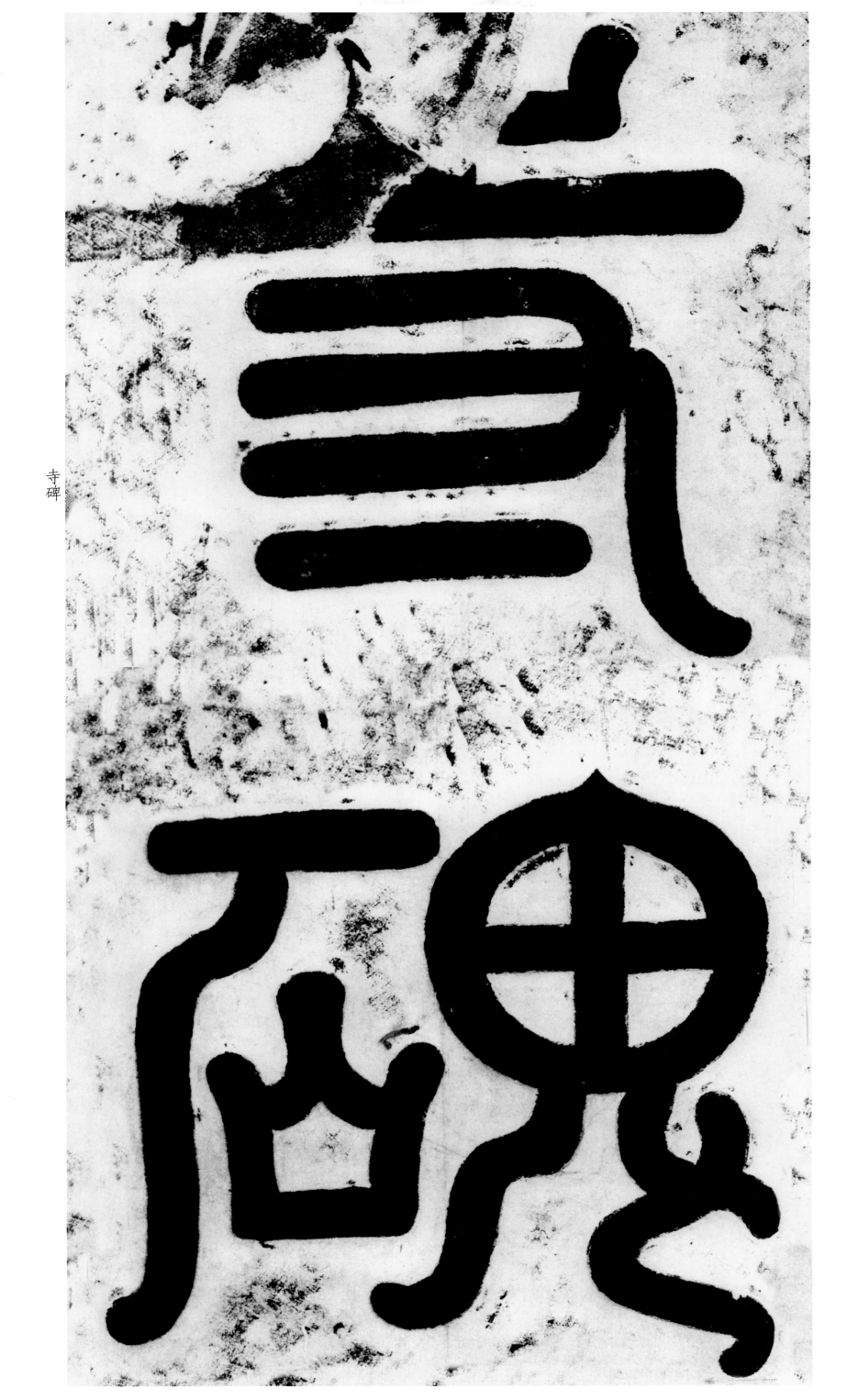

寺碑

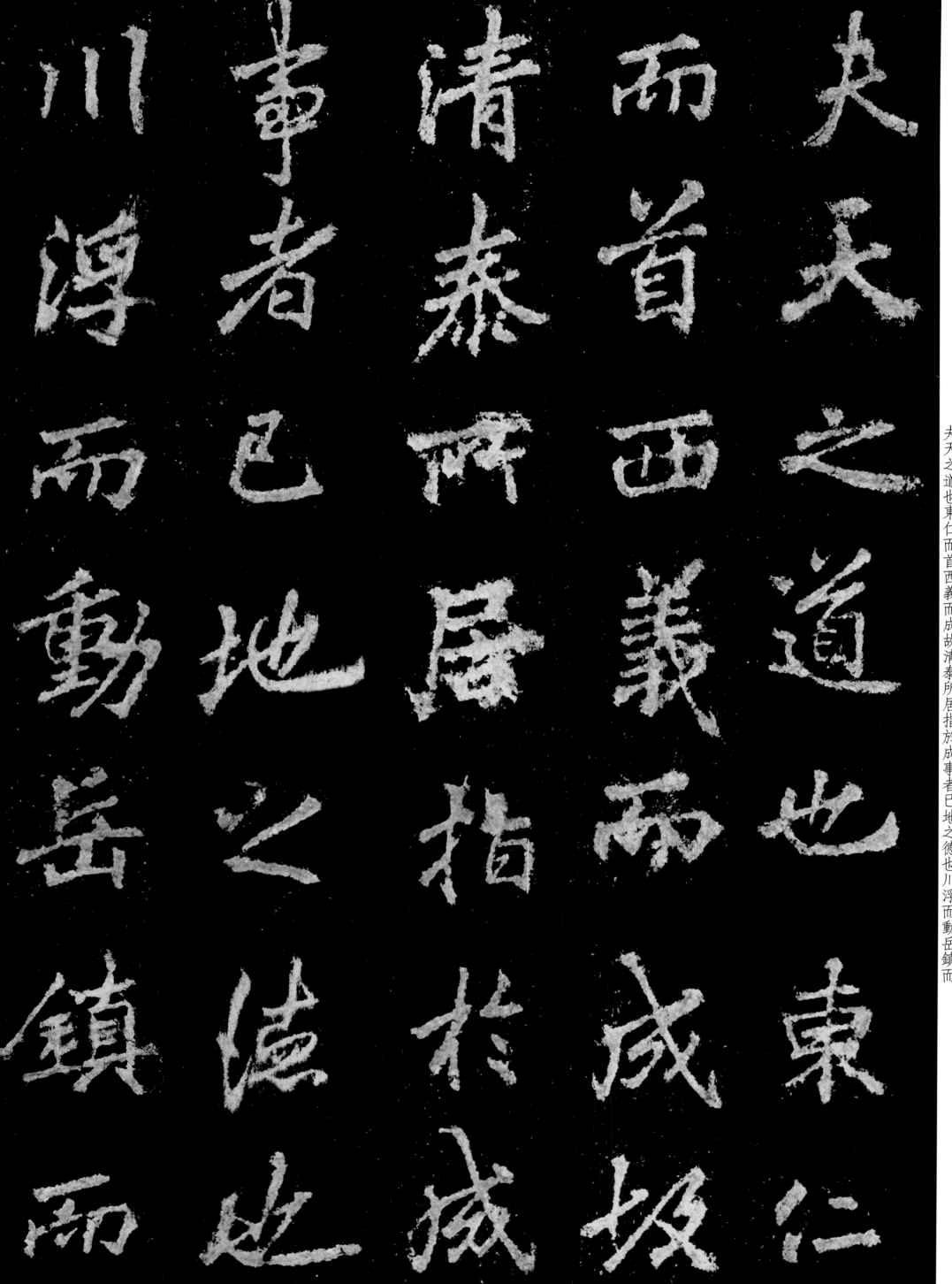

夫天之道也東仁而首西義而成故清泰所居指於成事者已地之德也川浮而動岳鎮而

川浮者而動岳鎮而清泰所西義而而首西道也東

4

安故耆闍所臨取於安定者已茲寺大柢厥旨玄同是以回向度門蹠于廊右仰止淨域列

最
取

於
安
定
者
已
茲
寺

大
柢
厥
玄
同
是

以
迴
向
度
門
蹠
于

郭
右
仰
止
淨
域
列

5

巖巔寶堂发業
於太虛道樹森梢
於曾渚無風而林
壑蕭穆不月而相
事澄明化城未真

平巖巔寶堂发業於太虛道樹森梢於曾渚無風而林壑蕭穆不月而相事澄明化城未真

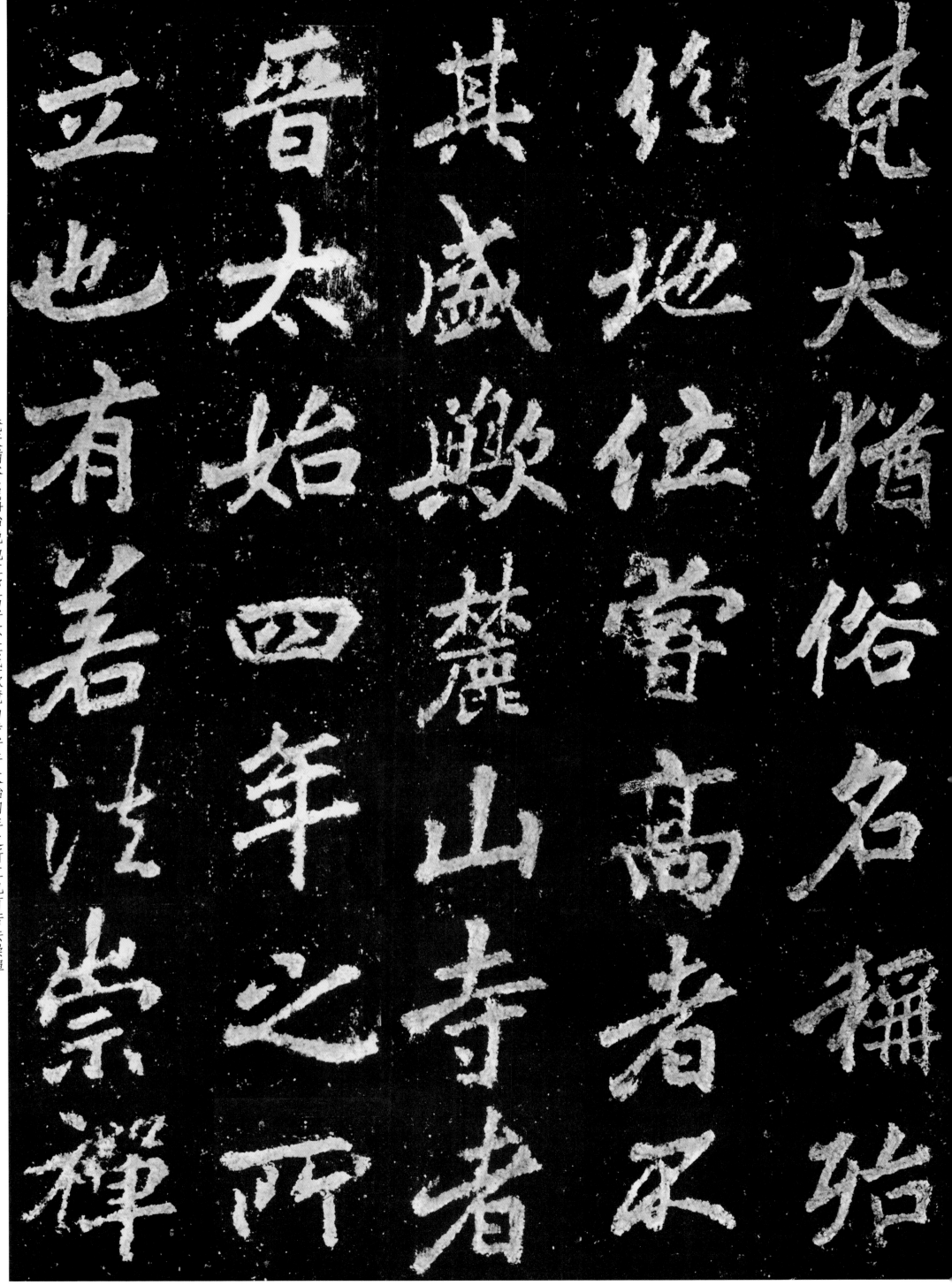

梵天猶俗名稱殆絶地位甞高者不其盛歟麓山寺者晉太始四年之所立也有若法崇禪

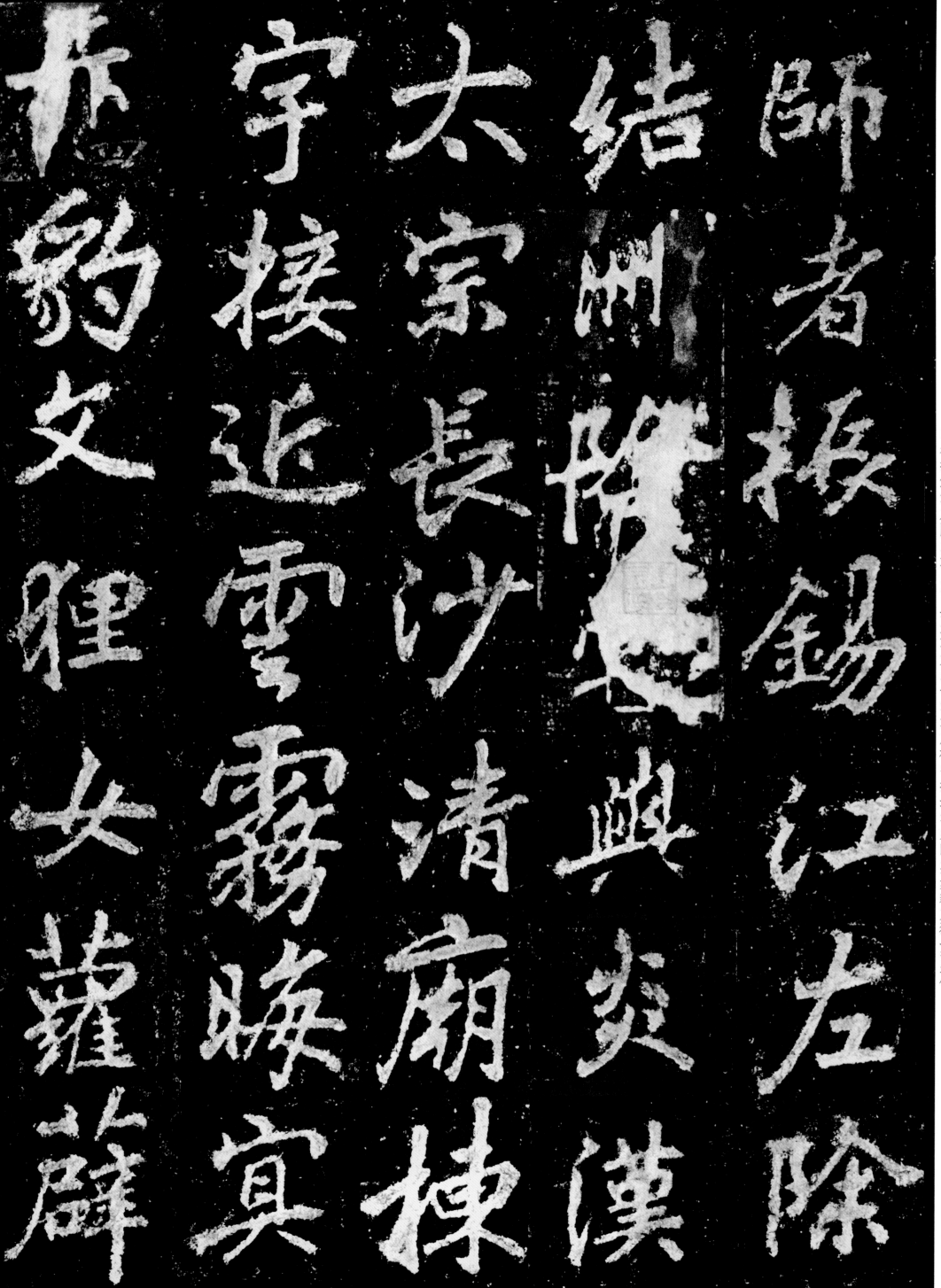

師者振錫江左除結澗陰嘗與炎漢太宗長沙清廟棟宇接近雲霧晦冥赤豹文狸女蘿薜

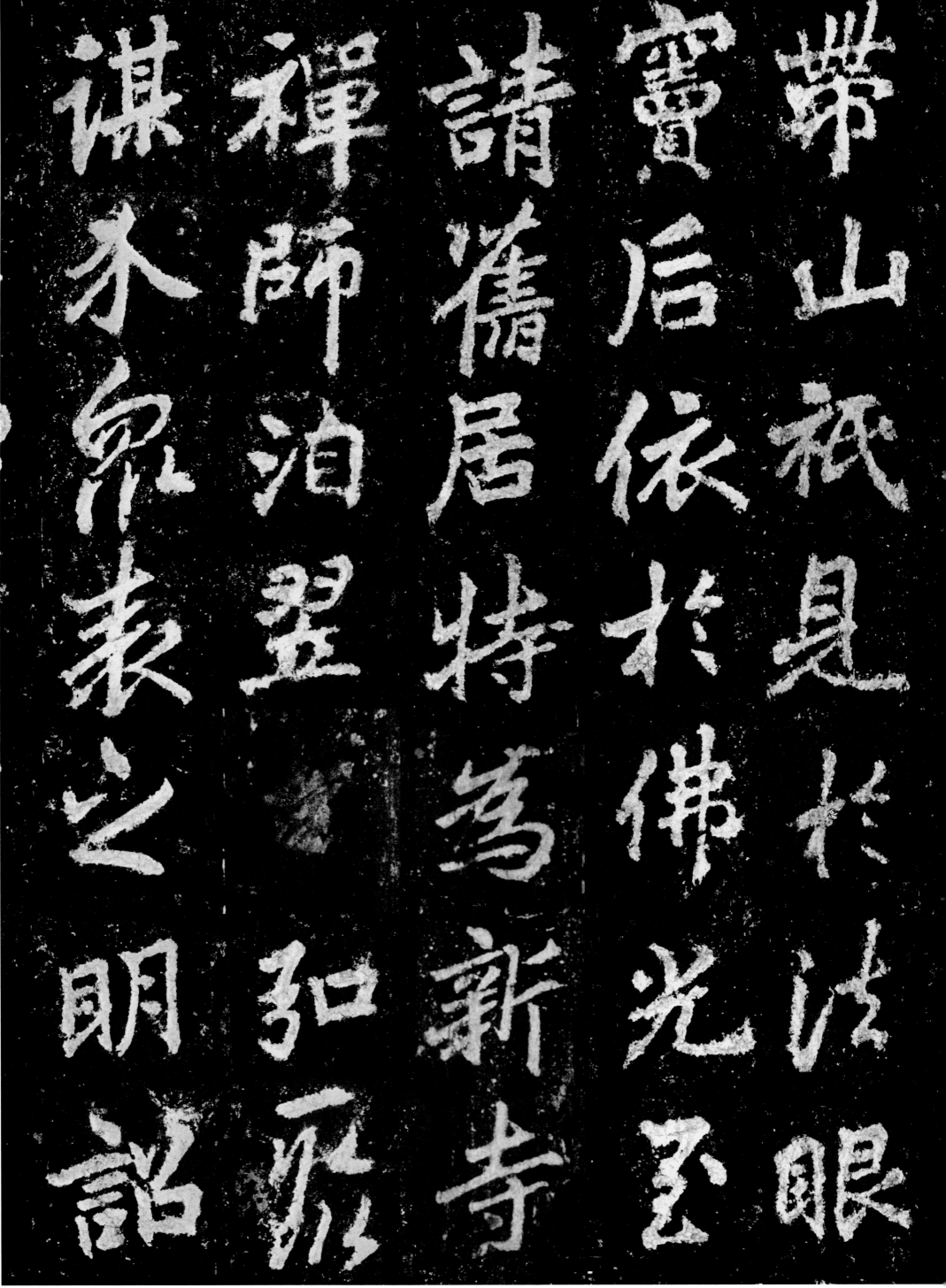

帶山祇見於法眼寶后依於佛光至請舊居特爲新寺禪師洎翌□弘聚謀界衆表之明詔

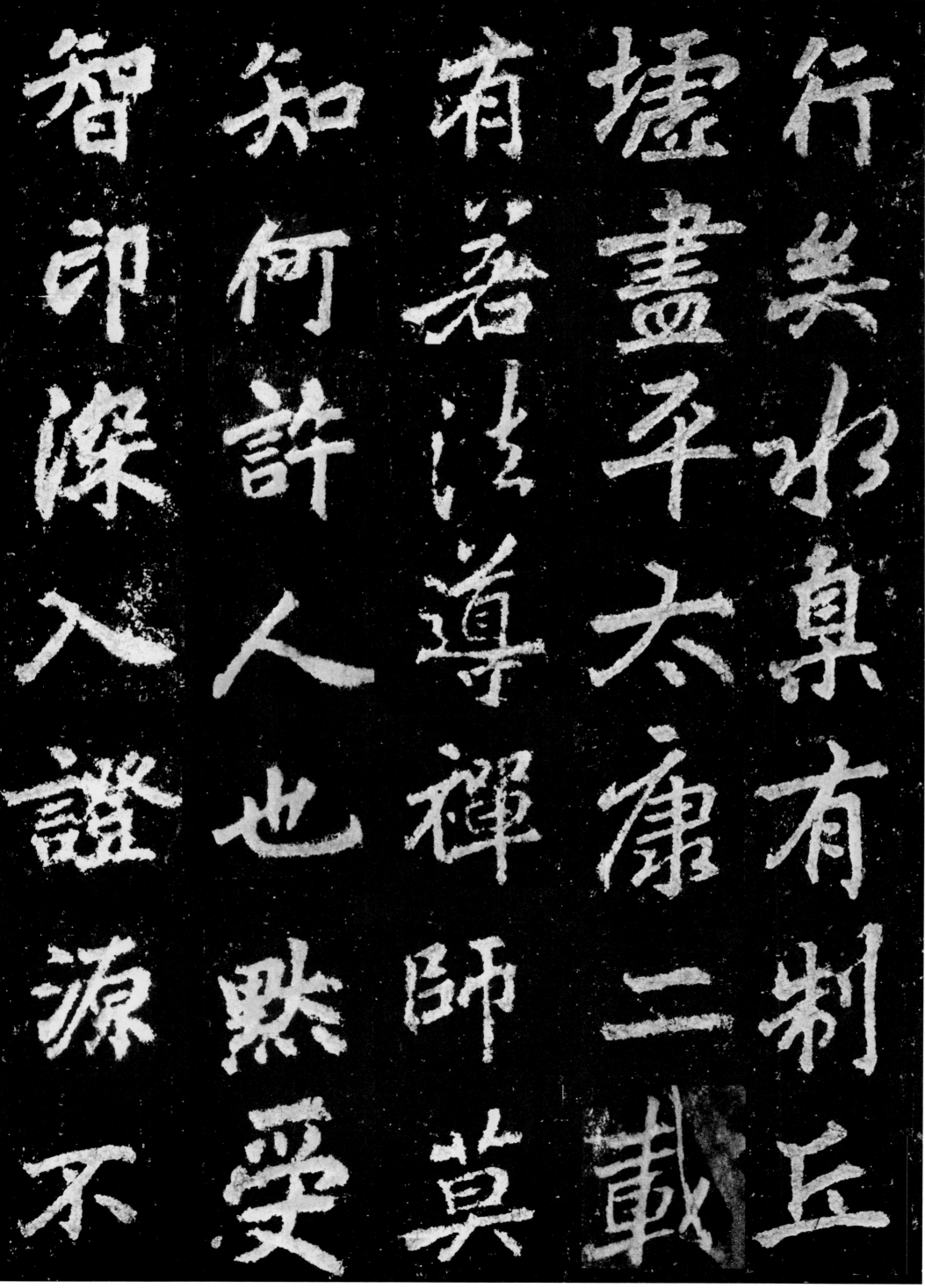

智印深入證源

知何許人也

菊著法導禪師

壼盡平太康二

丘矣水桌有制丘

壊外縁而見心本無作真性而注福河大起前功重啓靈應神僧銀色化身丈餘指定全模

身靈河無壞
丈應大作外
餘神起真緣
指僧前性而
定銀而見
全化切而心
模花磴福捧

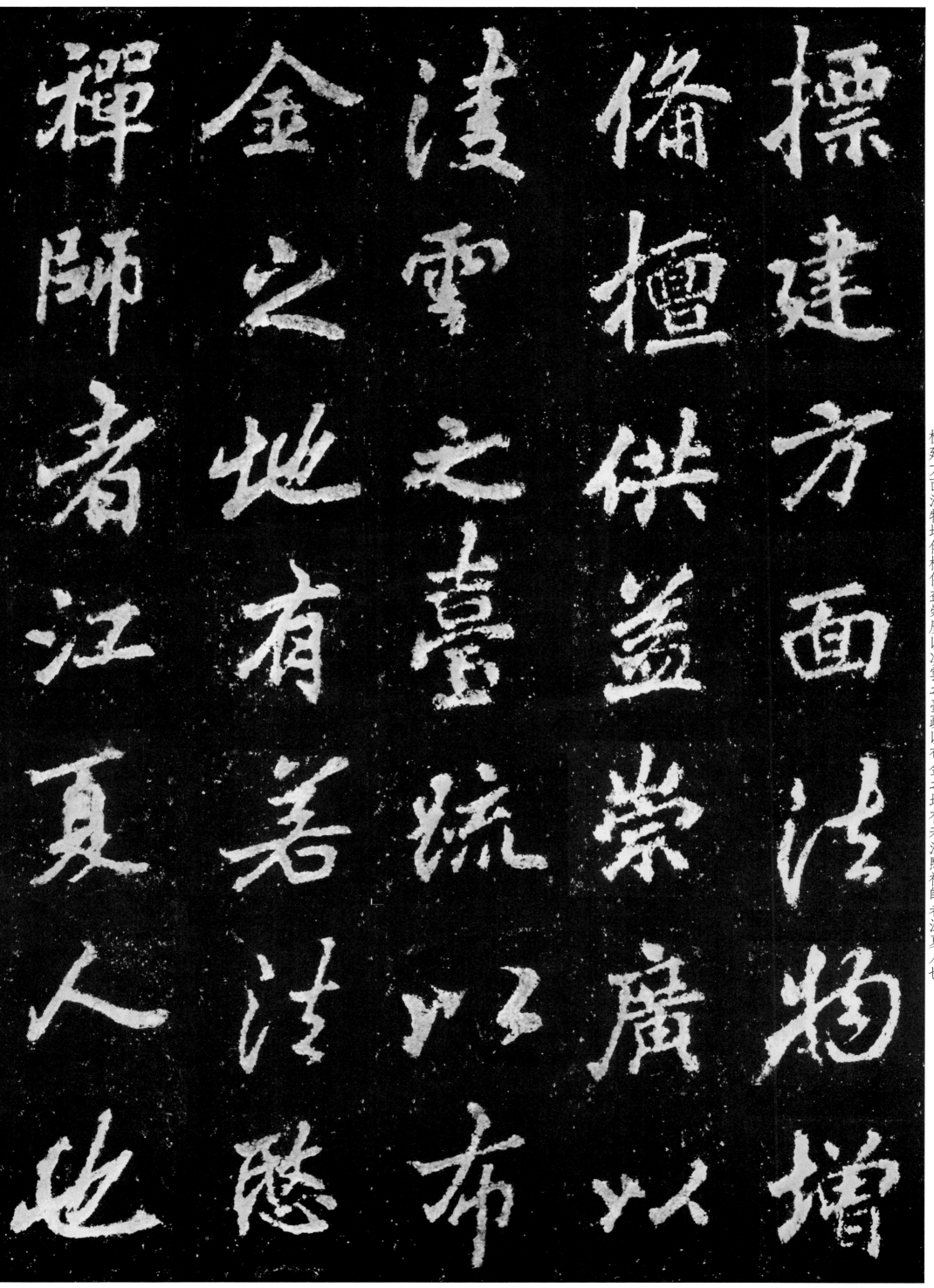

標建方面法物
增備檀供益崇
廣以凌雲之臺
疏以布金之地
有若法愍禪師
者江夏人也

標建方面法物增備檀供益崇廣以凌雲之臺疏以布金之地有若法愍禪師者江夏人也

究住相慈空
上一續　慧
桑歸綜目雙
理注　相鈴
永　大萬視寂
記道　淨用
究經安慈同

空慧雙鈴寂用同彎慈目相視淨心相續綜覈萬法安住一歸注大道經究上乘理永託茲

嶺元州衷尚

克嶽刺右敬

終中史軍田

厥尚王之作

生書公孫為

速令諱此塔

宋湘僧從廟

嶺克終厥生速宋元徽中尚書令湘州刺史王公諱僧虔右軍之孫也信尚敬田作為塔廟

14

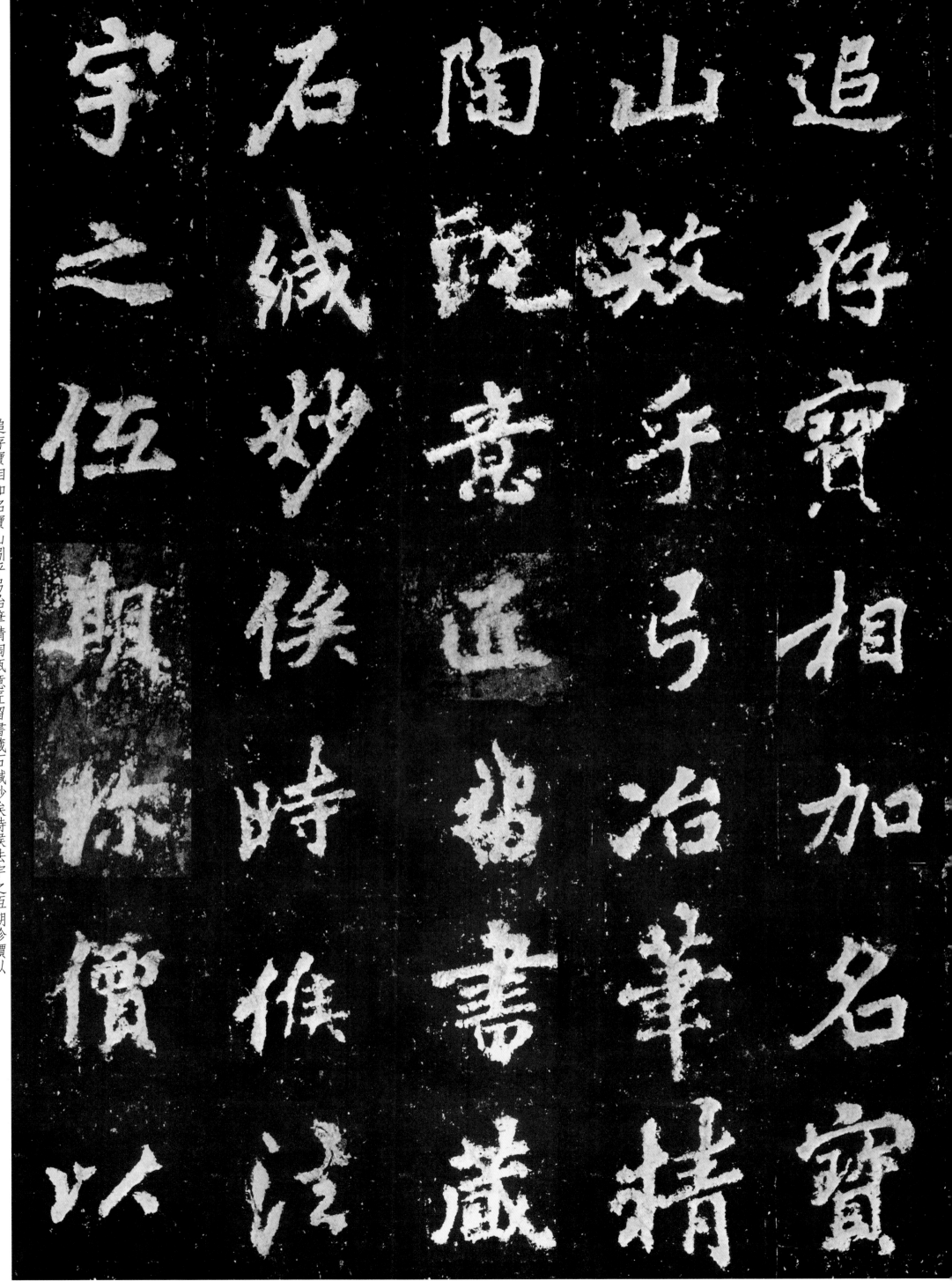

追存寶相加名寶山矧乎弓冶筆精陶甄意匠留書藏石緘妙俟時候法宇之伍期珍價以

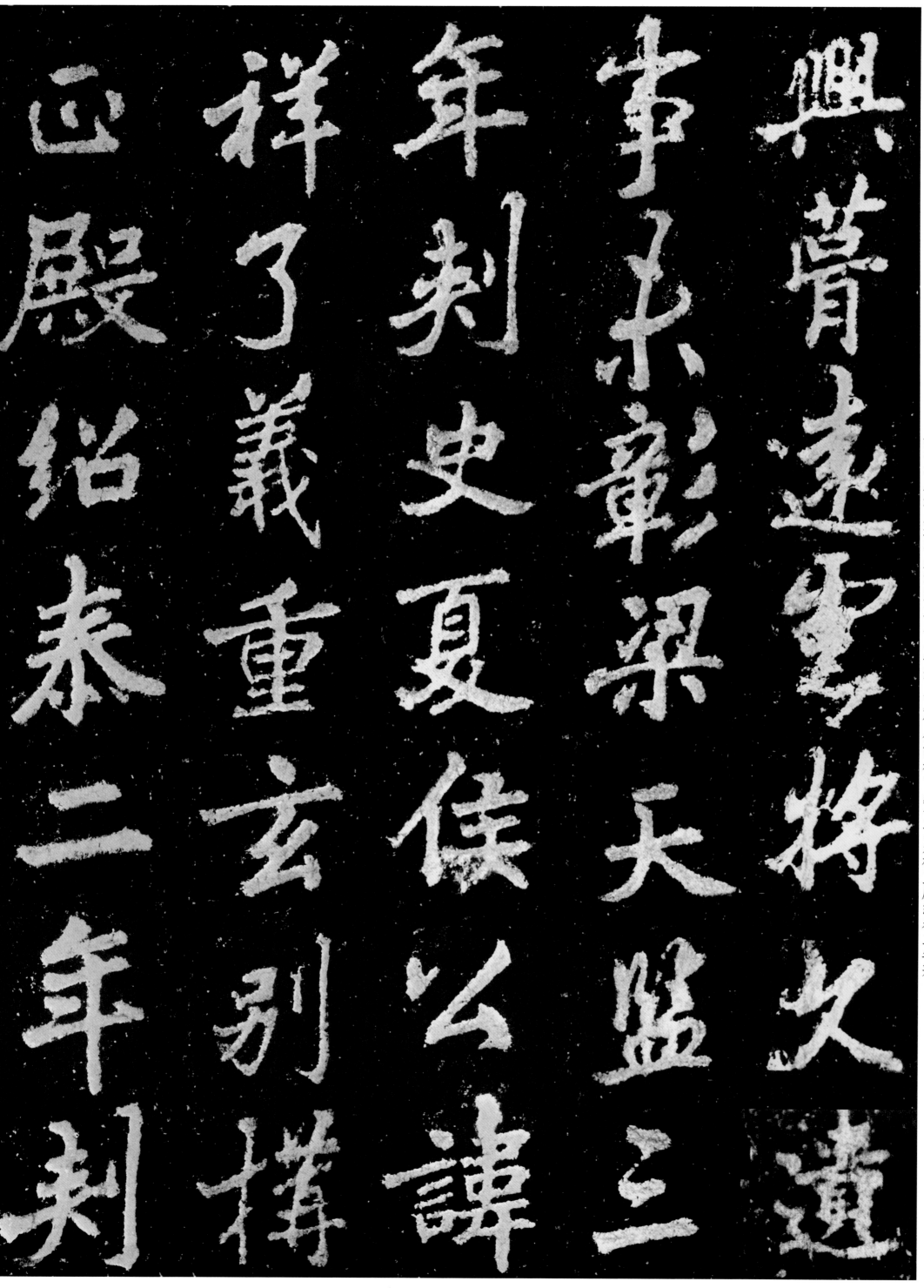

興葺遠慮將久遺事未彰梁天監三年刺史夏侯公諱祥了義重玄別構正殿紹泰二年刺

16

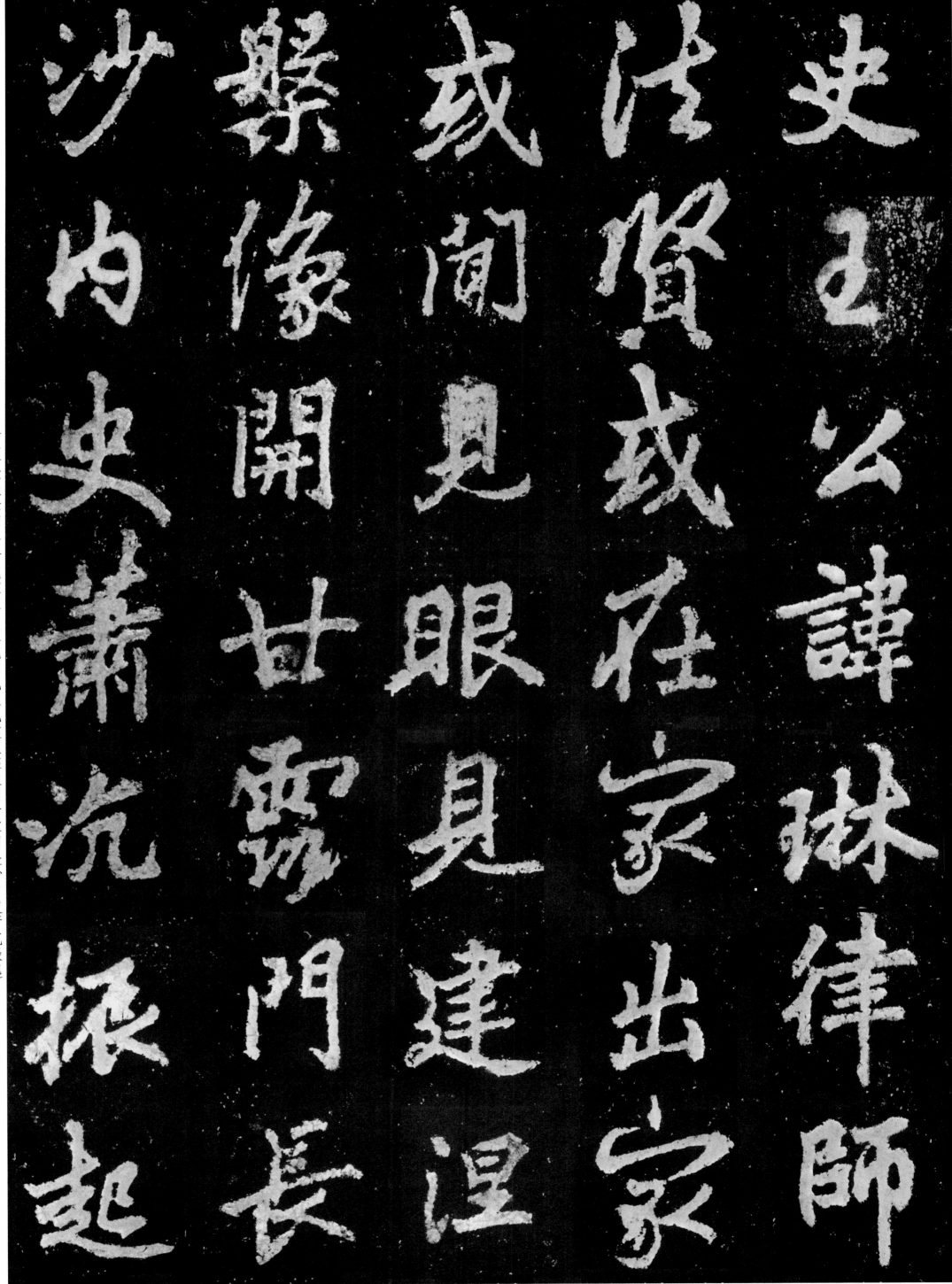

史王公諱琳律師法賢或在家出家或聞見眼見建涅槃像開甘露門長沙內史蕭沉振起

沙內史蕭沉振起

縈像開甘露門

或聞見眼見建

法賢或在家出

史王公諱琳律師

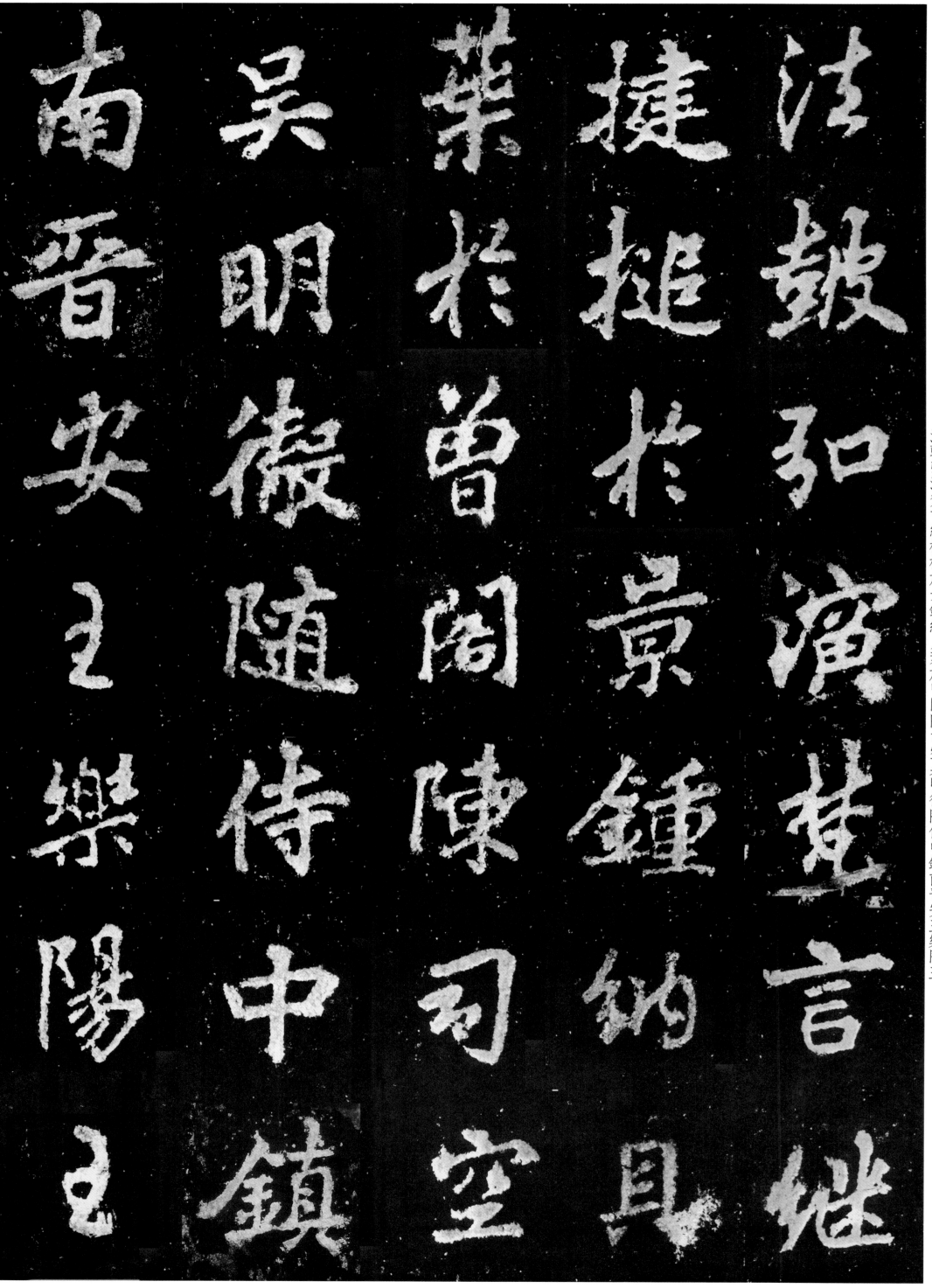

法皷弘演梵言繼槌槌於景鐘納貝葉於曾閣陳司空吳明徹隨侍中鎮南晉安王樂陽王

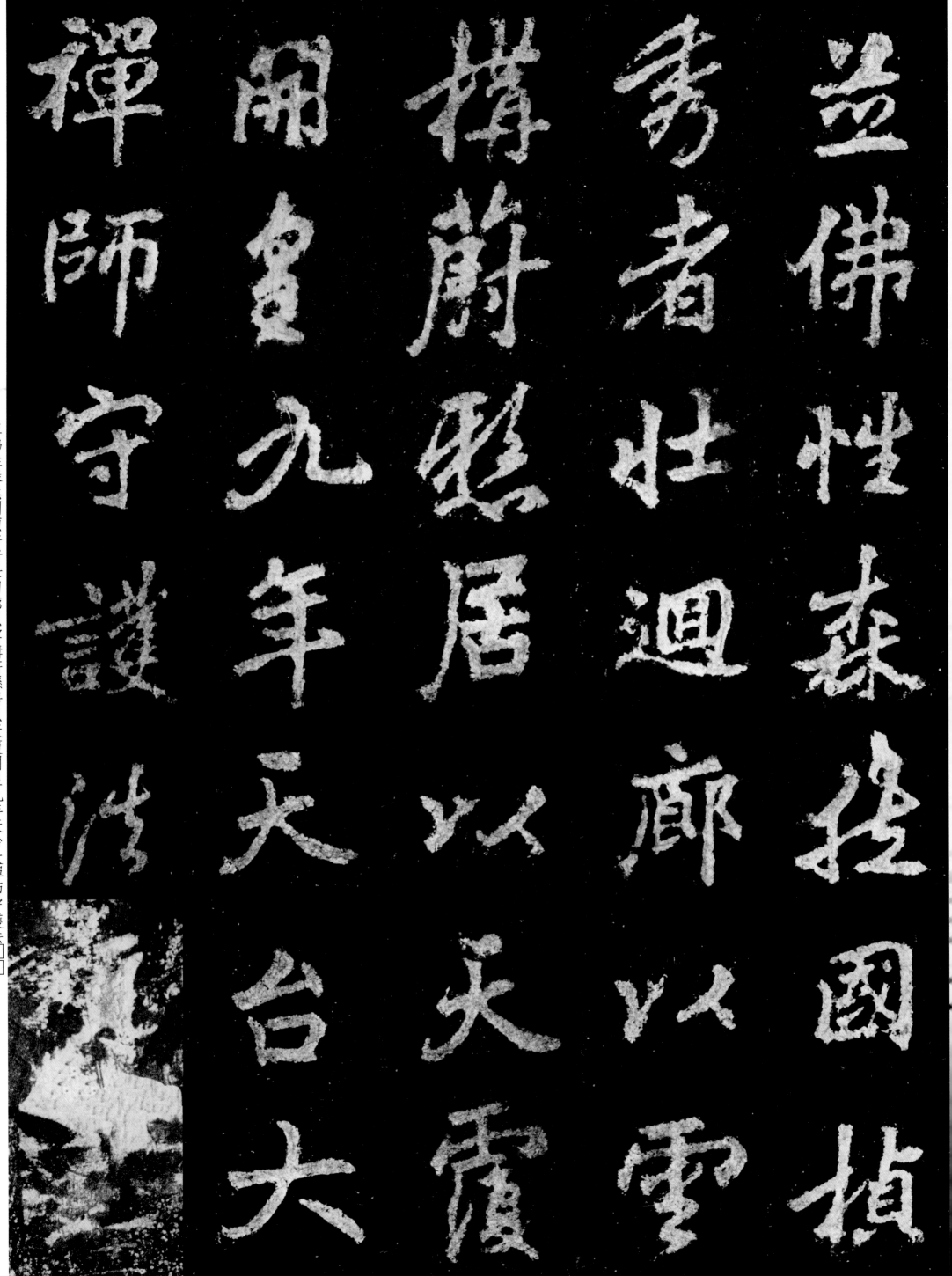

並佛性森然國楨秀者壯回廊以雲構蔚懸居以天覆開皇九年天台大禪師守護法□□

禪師

用皇九年護法

構蔚懸居以

雲者壯迴廊以以天覆

並佛性森然提國楨

守

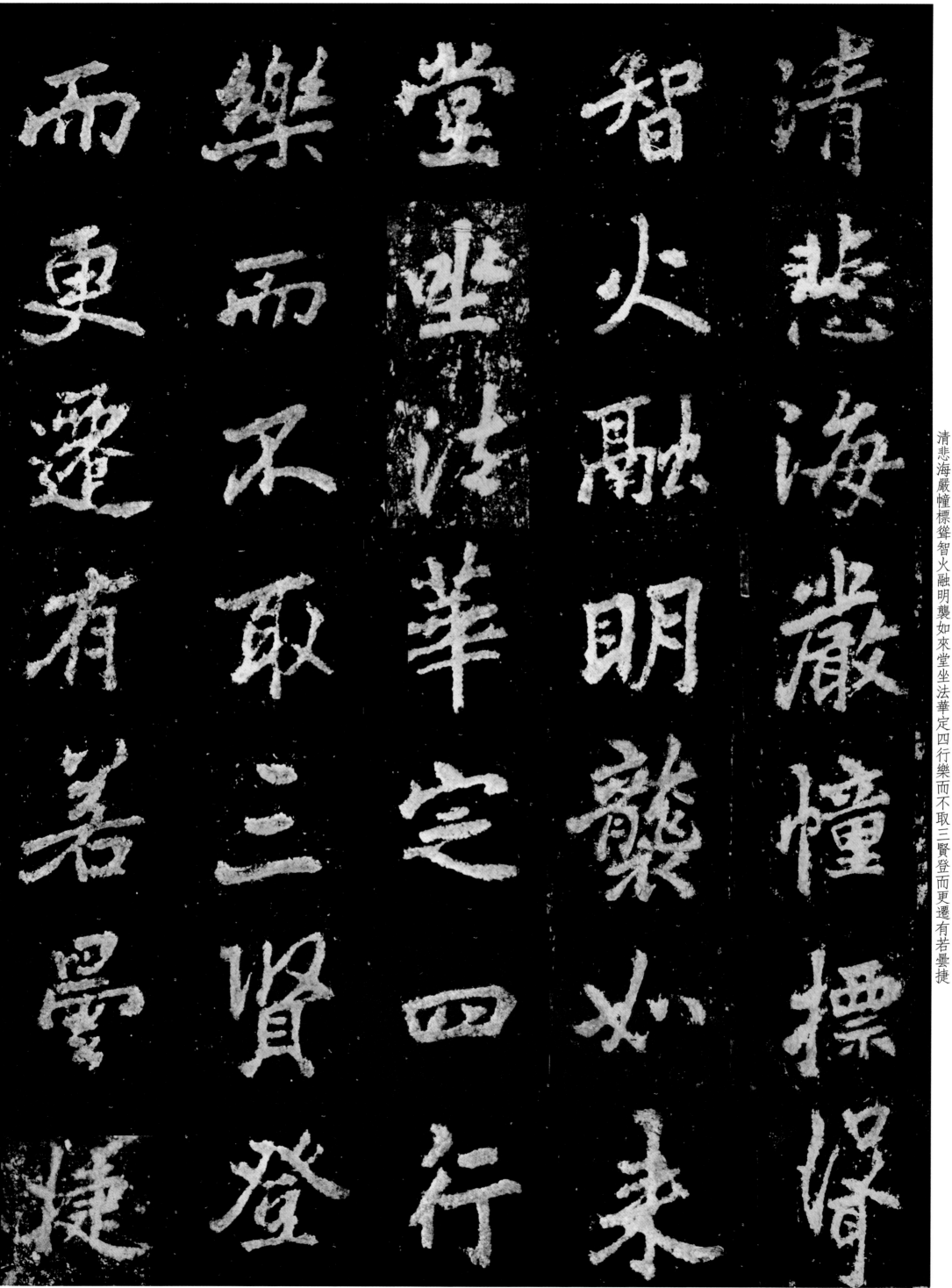

清悲海嚴幢標聳智火融明襲如來堂坐法華定四行樂而不取三賢登而更遷有若曇捷

20

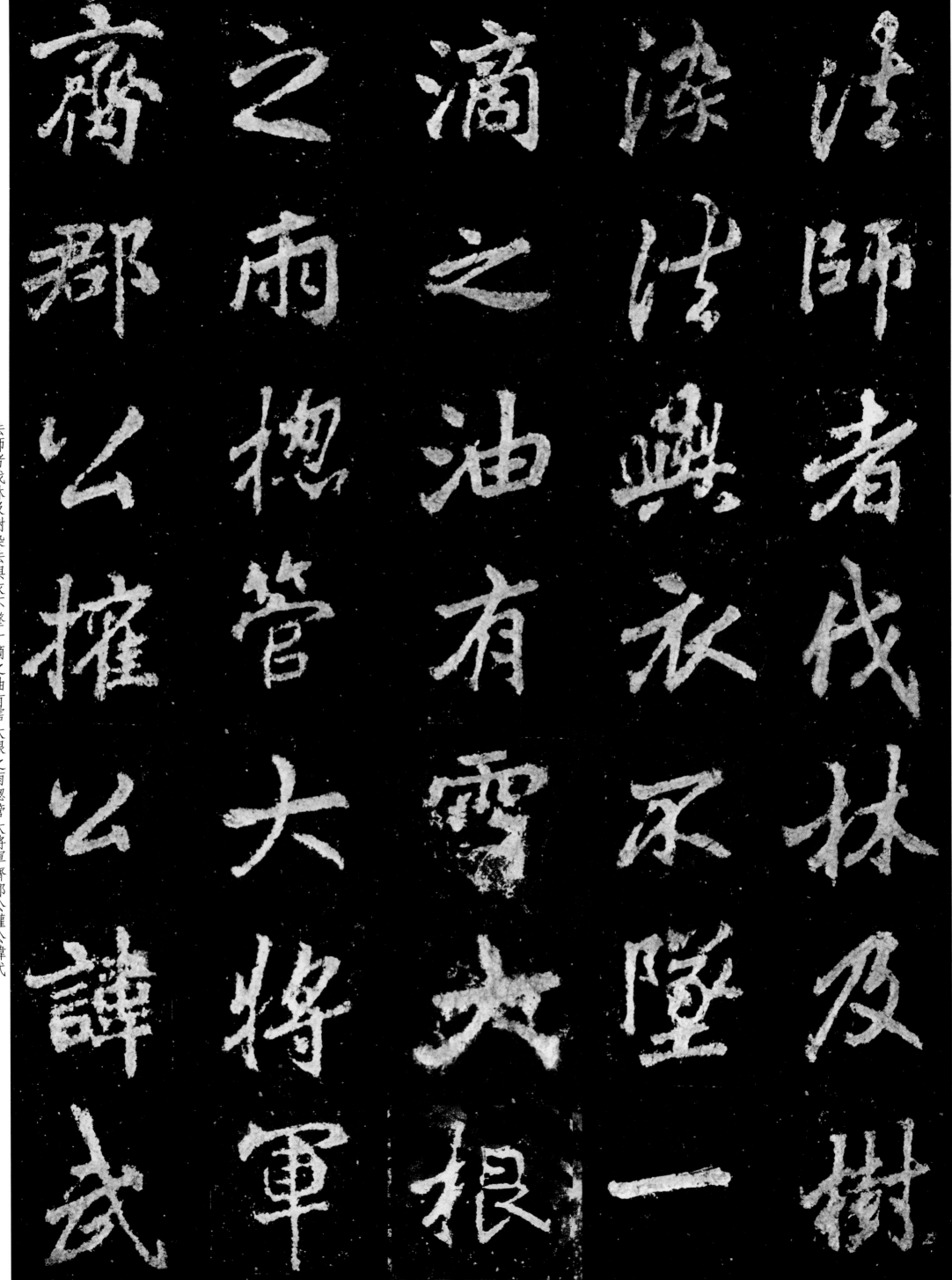

師者伐林及樹

染法與衣不墜一

滴之油有霑大

之雨摠管大將軍

齋郡公權公諱武

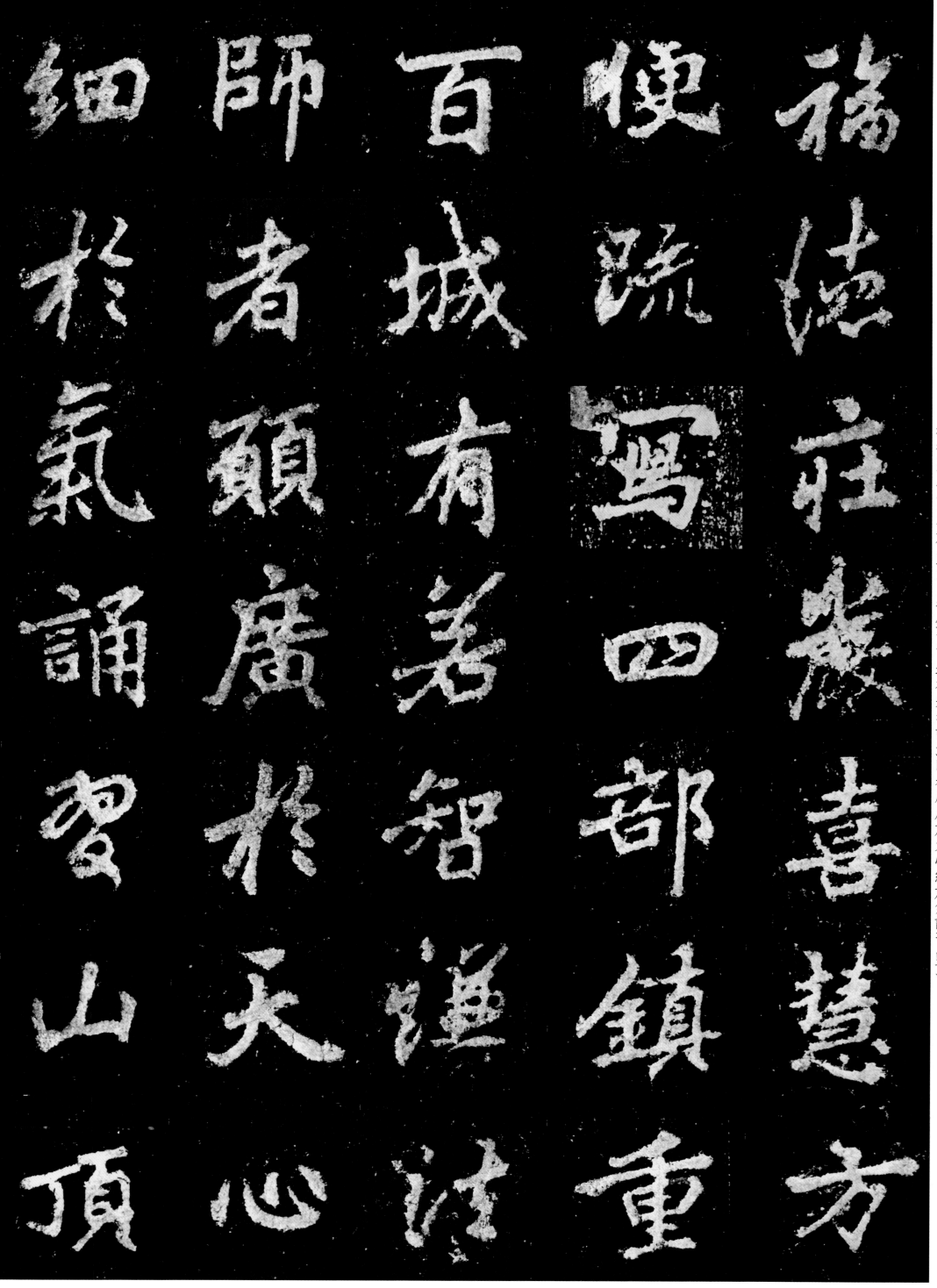

福德莊嚴喜慧方便疏寫四部鎮重百城有若智謙法師者願廣於天心細於氣誦習山頂

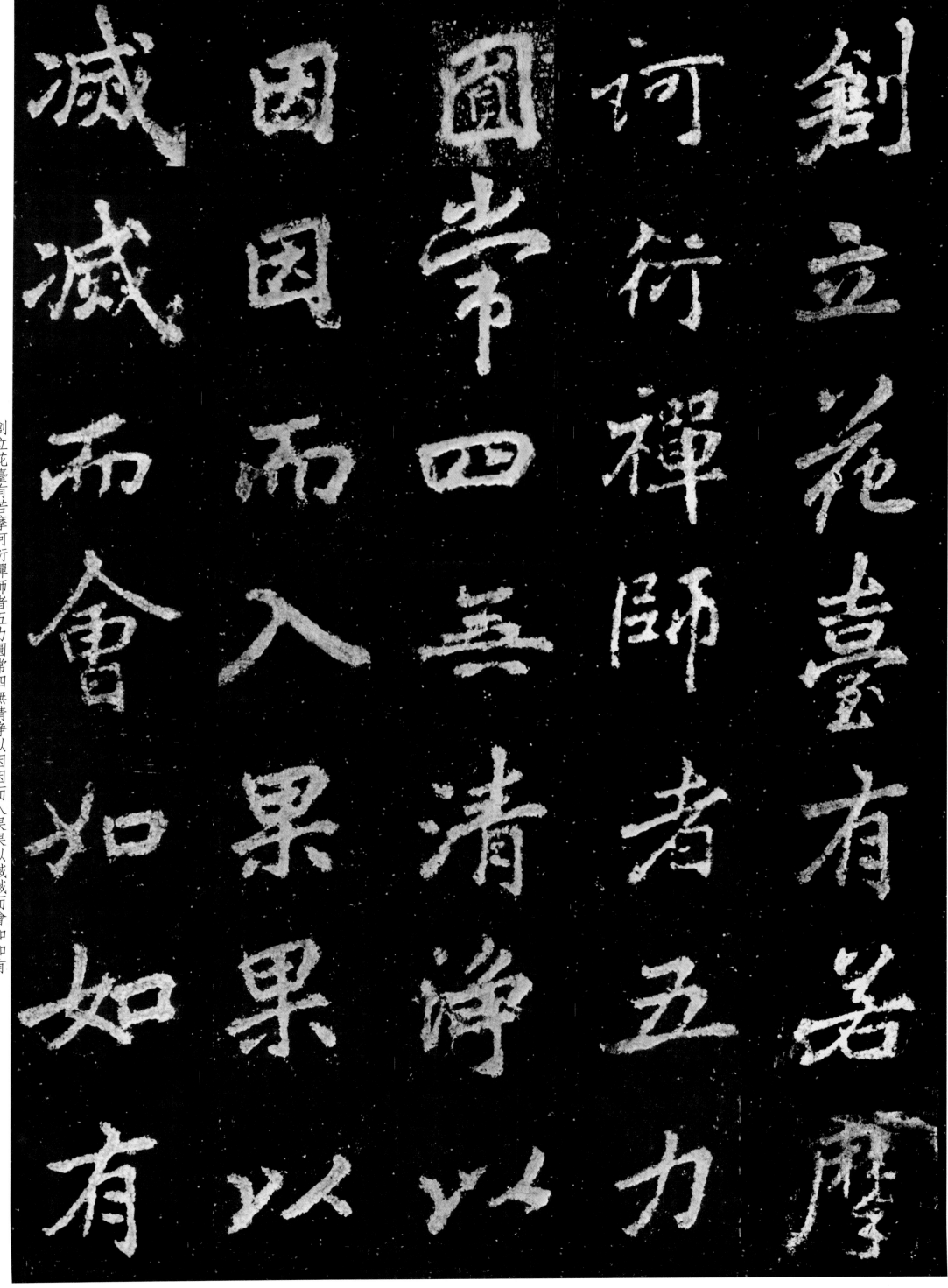

創立花臺有若摩訶衍禪師者五力圓常四無清净以因而入果果以滅滅而會如如有

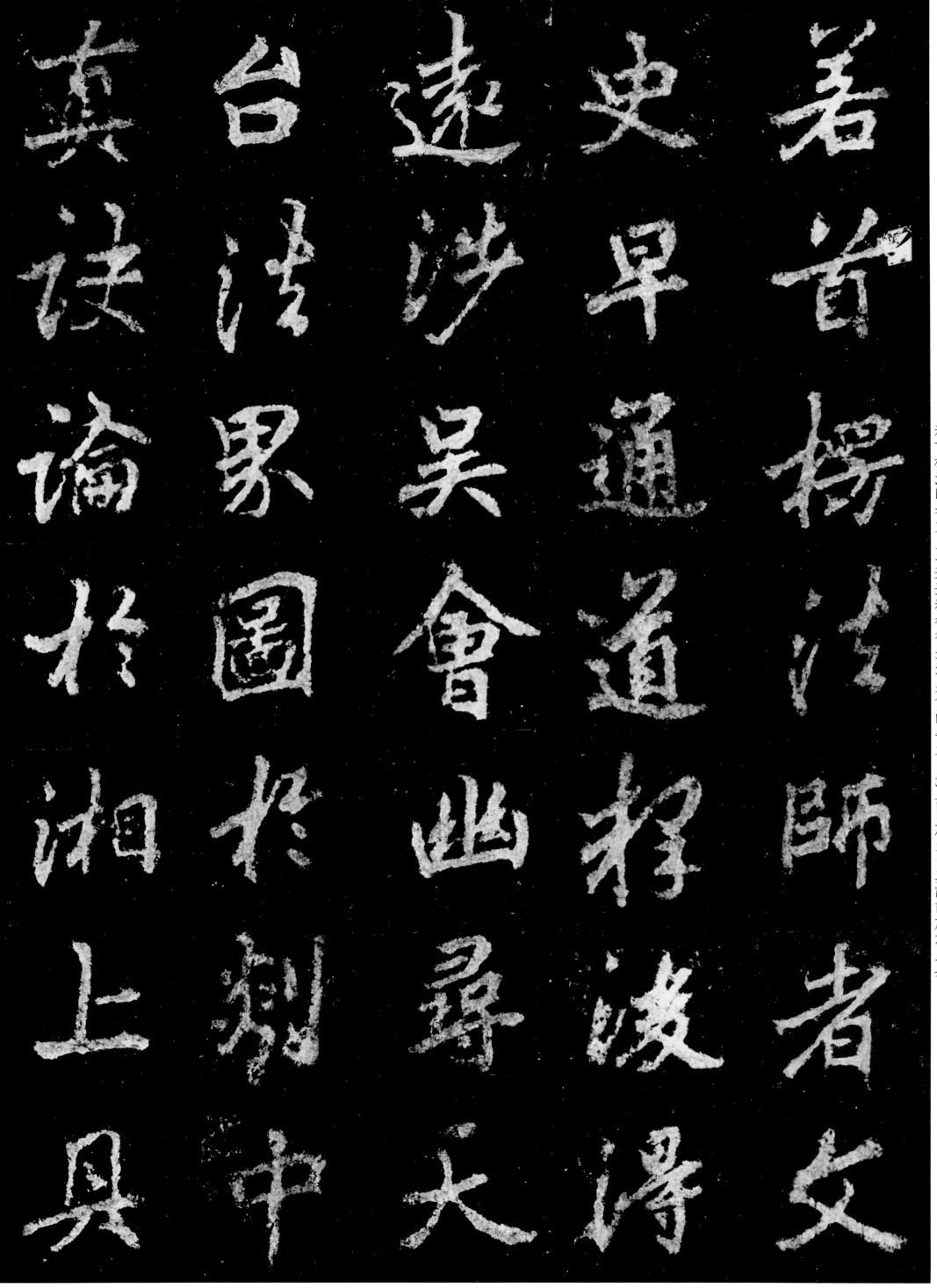

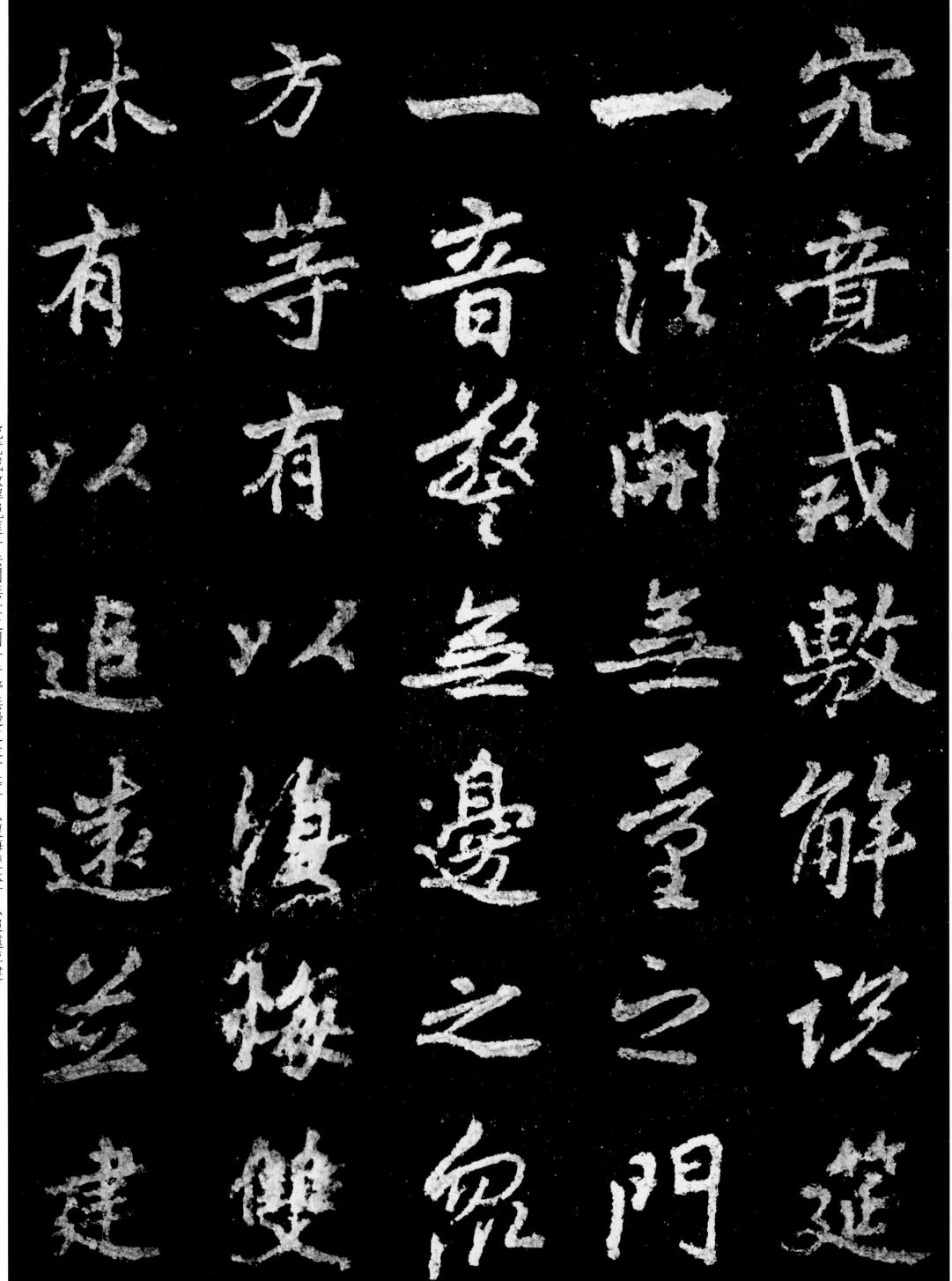

究竟戒敷解説筵一法開無量之門一音警無邊之衆方等有以復悔雙林有以追遠並建

場龍道武門爲

兩慧憑其絕爲

牙禪爲波住性

爲師其塵持有

住者高網惟罣

持迹超深慧道

惟其乎以龍有

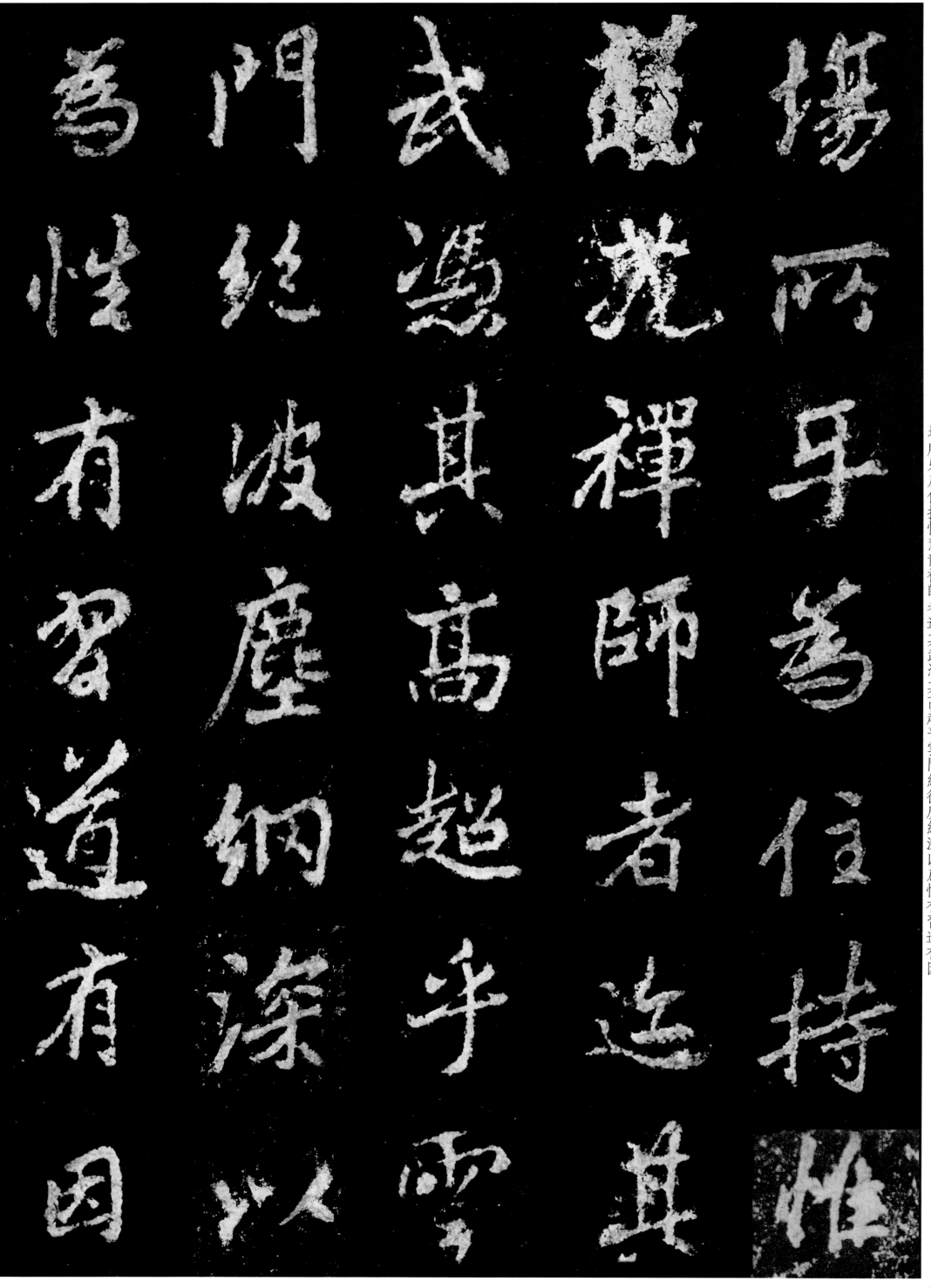

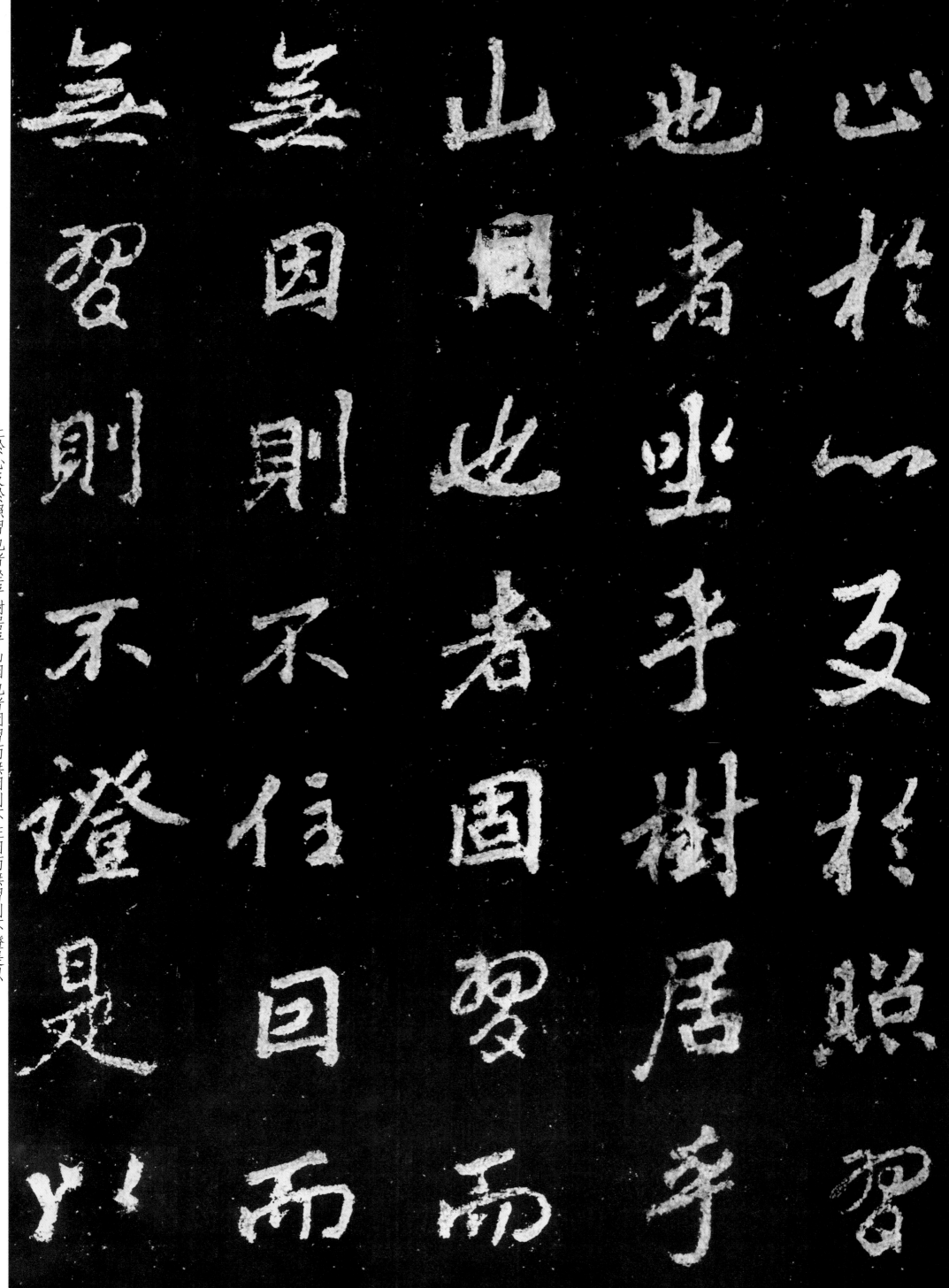

止於心反於照習也者坐乎樹居乎山因也者固習而無因則不往因而無習則不證是以

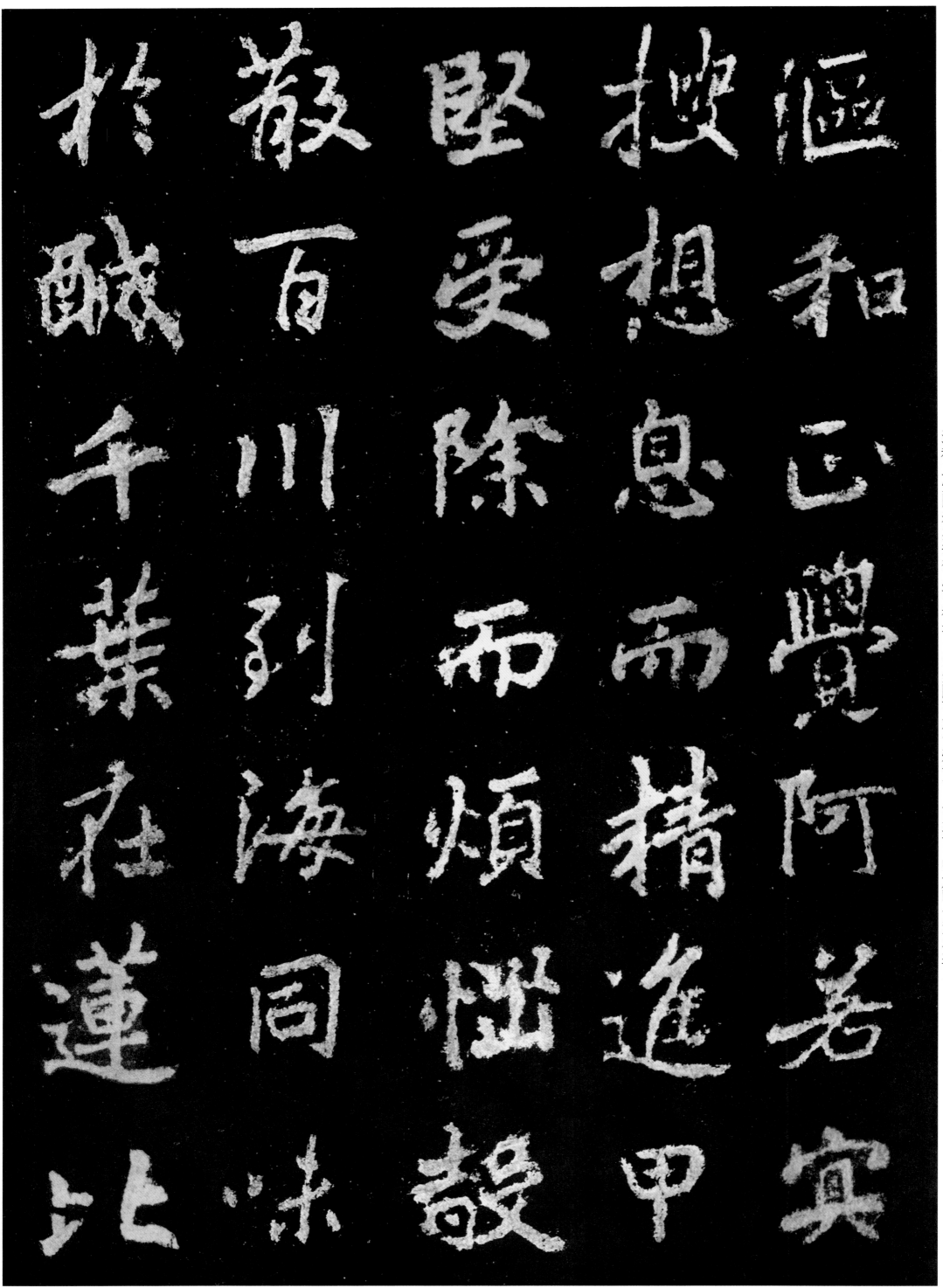

漚和正覺阿若冥搜想息而精進甲堅受除而煩惱殼散百川到海同味於醎 千葉在蓮比

色於净起定不離於平等發慧但及於慈悲故能聞者順其風觀者探其道牧伯萃心多華存

牧其栒投色
伯風慈平於
萃顗悲菩净
心者攺薩起
曾探紆慧定
華其闇但不
牧道順及離

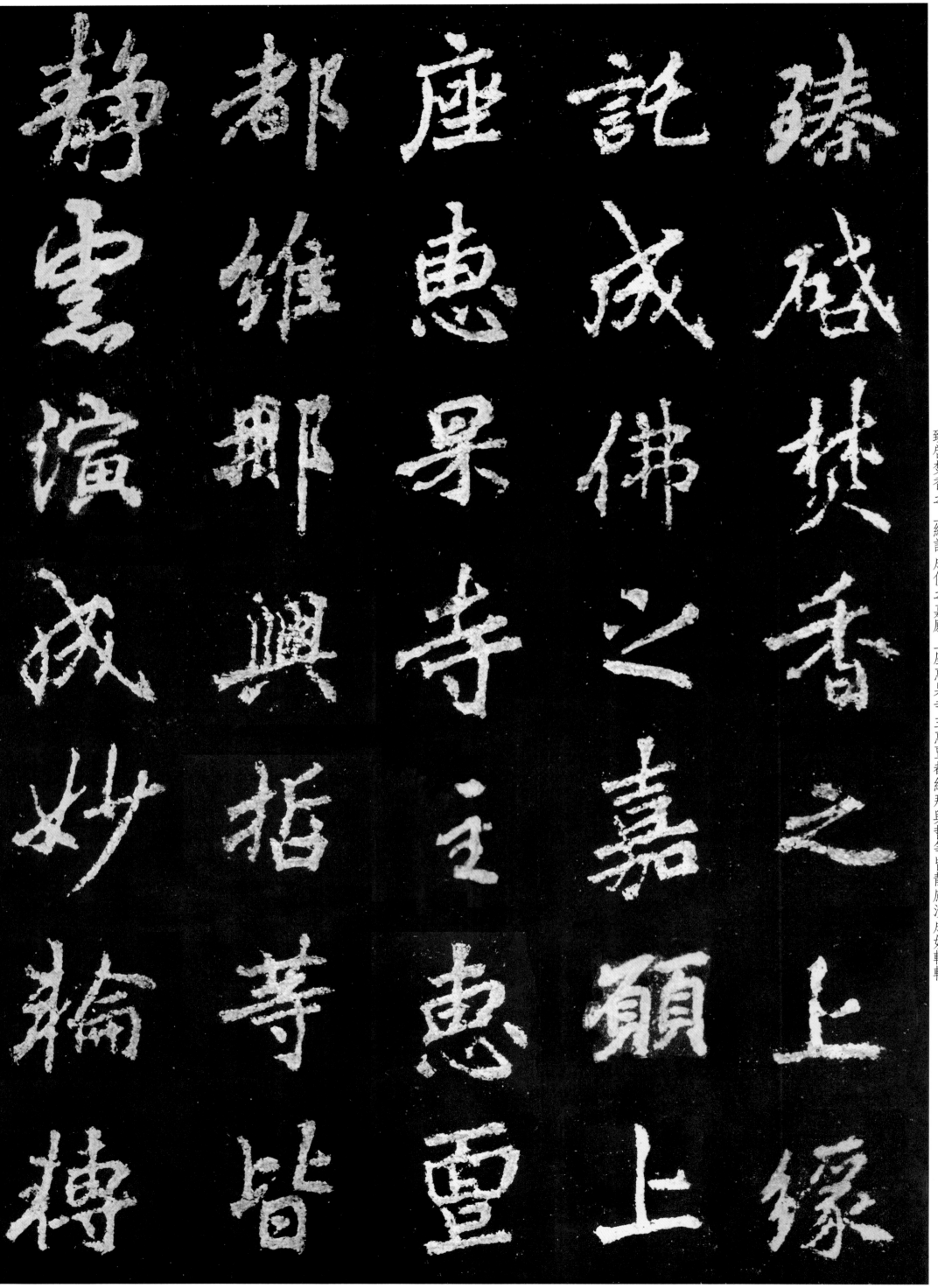

臻啓焚香之上緣託成佛之嘉願上座惠杲寺主惠亶都維那與哲等皆静慮演成妙輪轉

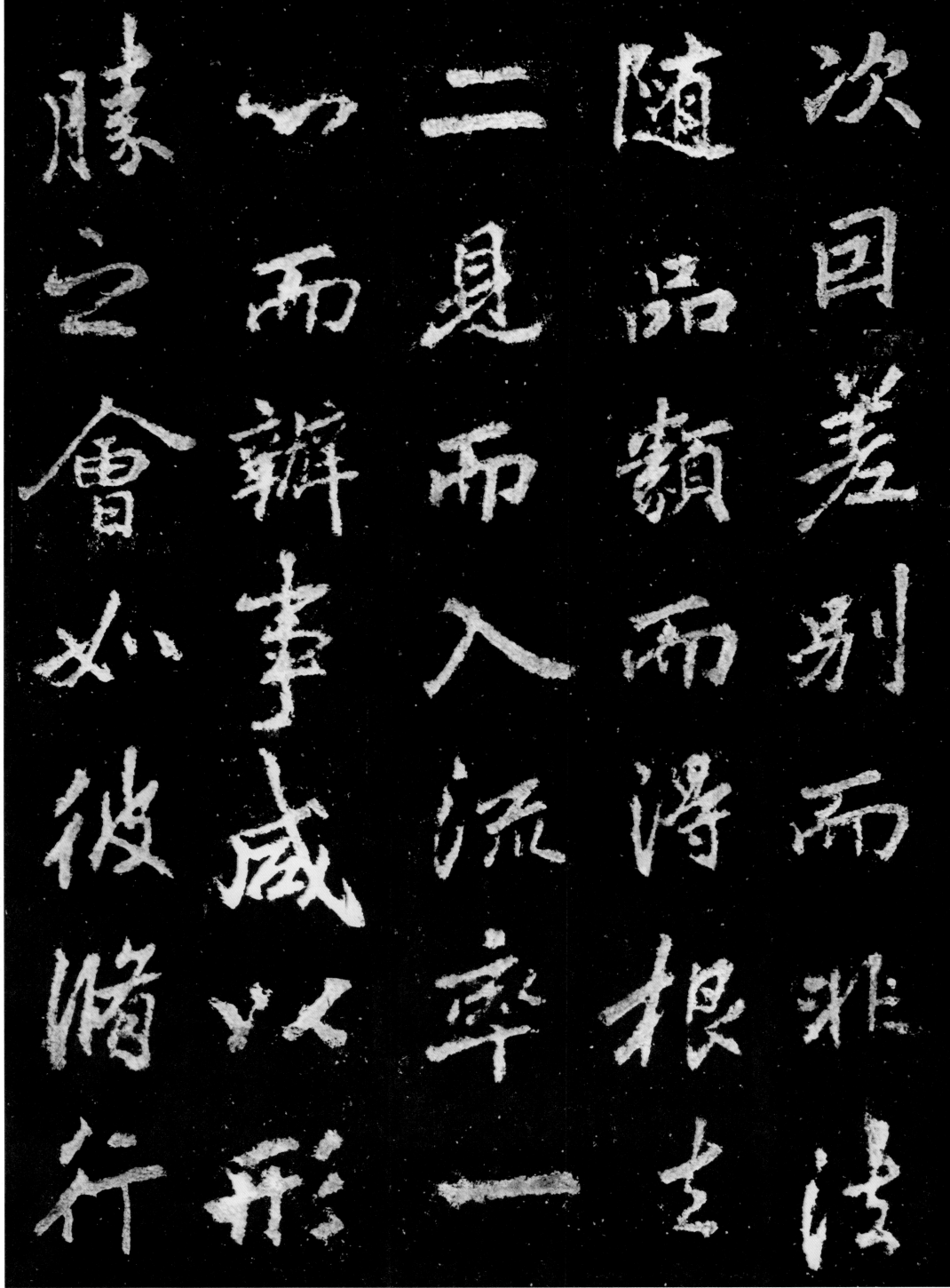

次因差別而非法隨品類而得根去二見而入流率一心而辦事咸以形勝之會如彼脩行

宙 揚 安 未 之
去 薆 默 勤 迪
者 揮 而 盛 此
也 頌 已 業 而
司 聲 哉 不 豐
馬 披 將 書 碑
西 揚 何 安

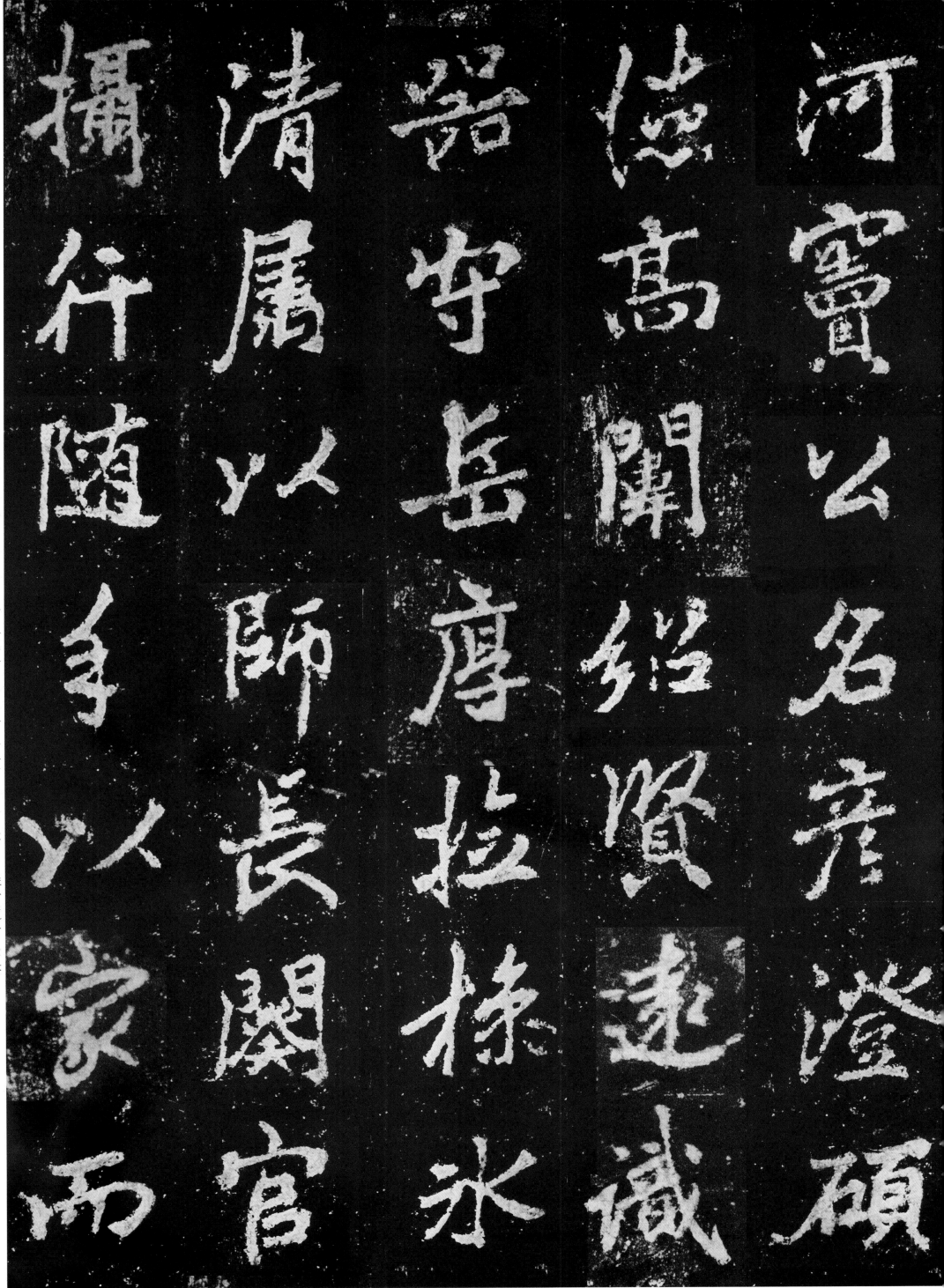

河寶公名彥澄碩德高閘紹賢遠識器守岳厚檢操冰清屬以師長閘官攝行隨手以家而

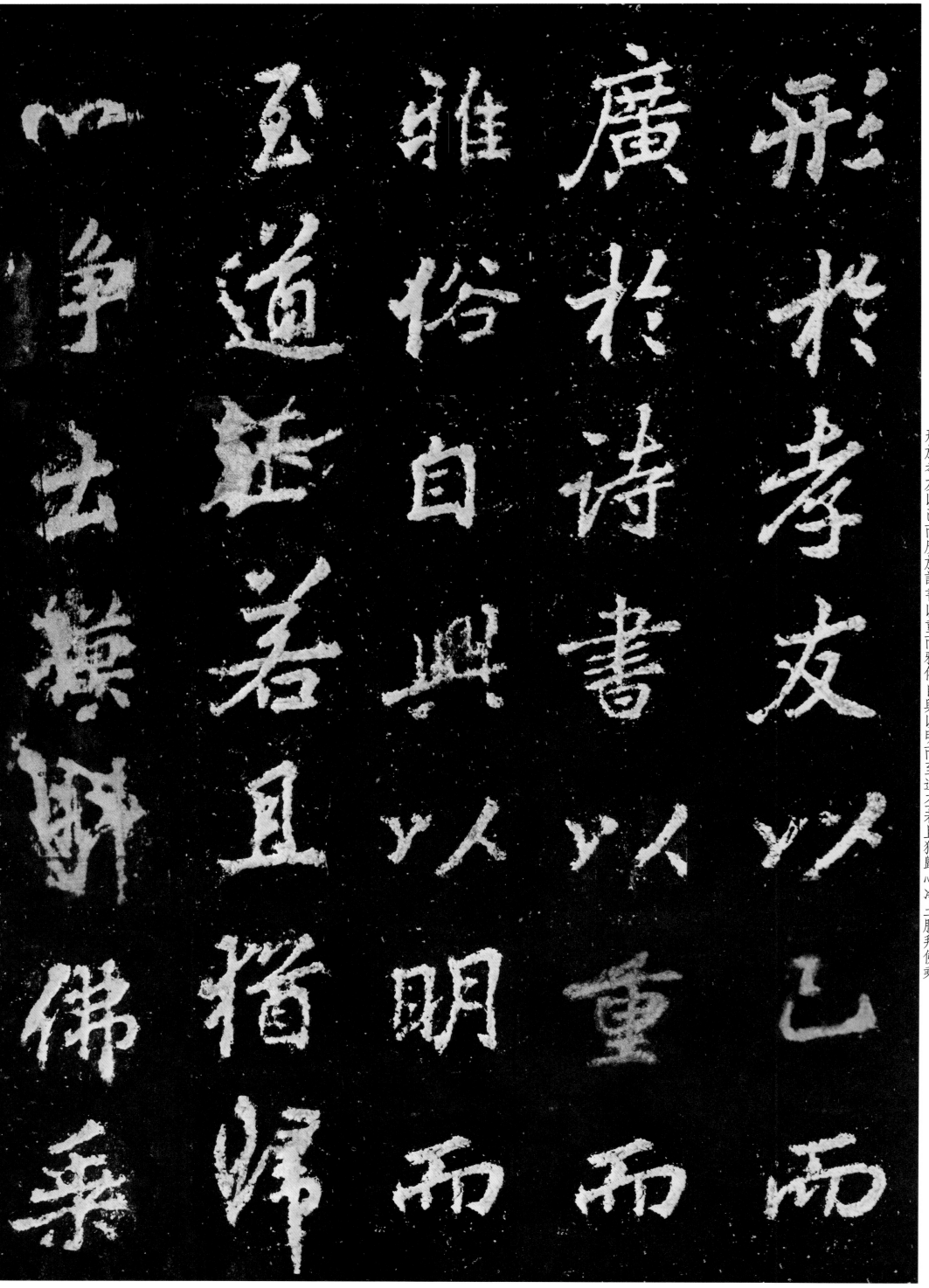

形於孝友以己而廣於詩書以重而雅俗自興以明而至道丕若且猶歸心淨土膜拜佛乘

摧憍慢之外幢興開示之真語建謀群吏乃命下寮顧蚑山之易疲歎龍宮之難紀其詞曰

摧憍慢之外幢興

開示之真語建謀

群吏乃命下寮顧

蚑山之易疲歎龍宮之難紀其詞曰

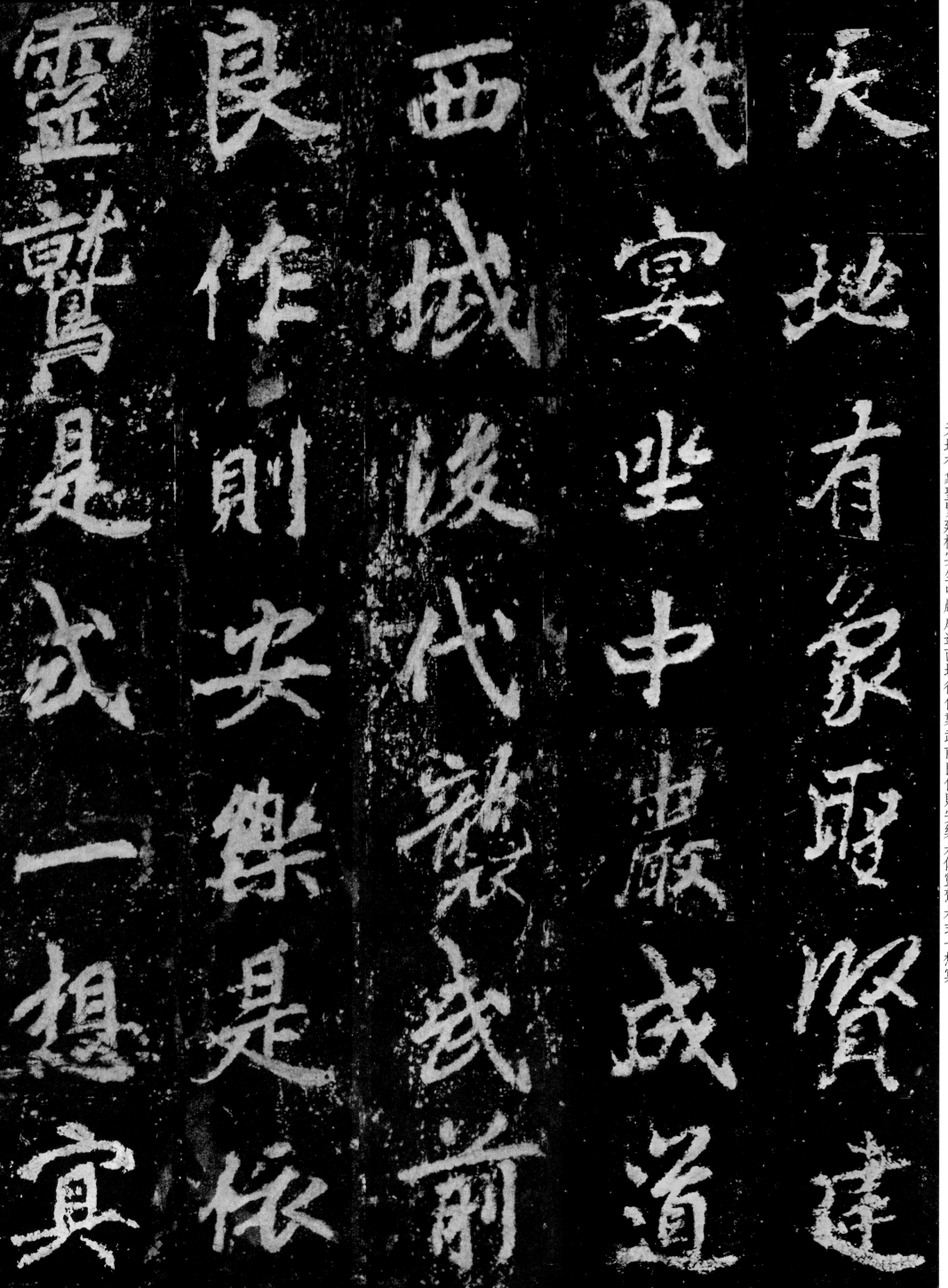

靈鷲是　　良作　　西域　　遺道　　天地
式一想冥　　則安樂是　　成後代　　宴坐中　　有象聖賢建

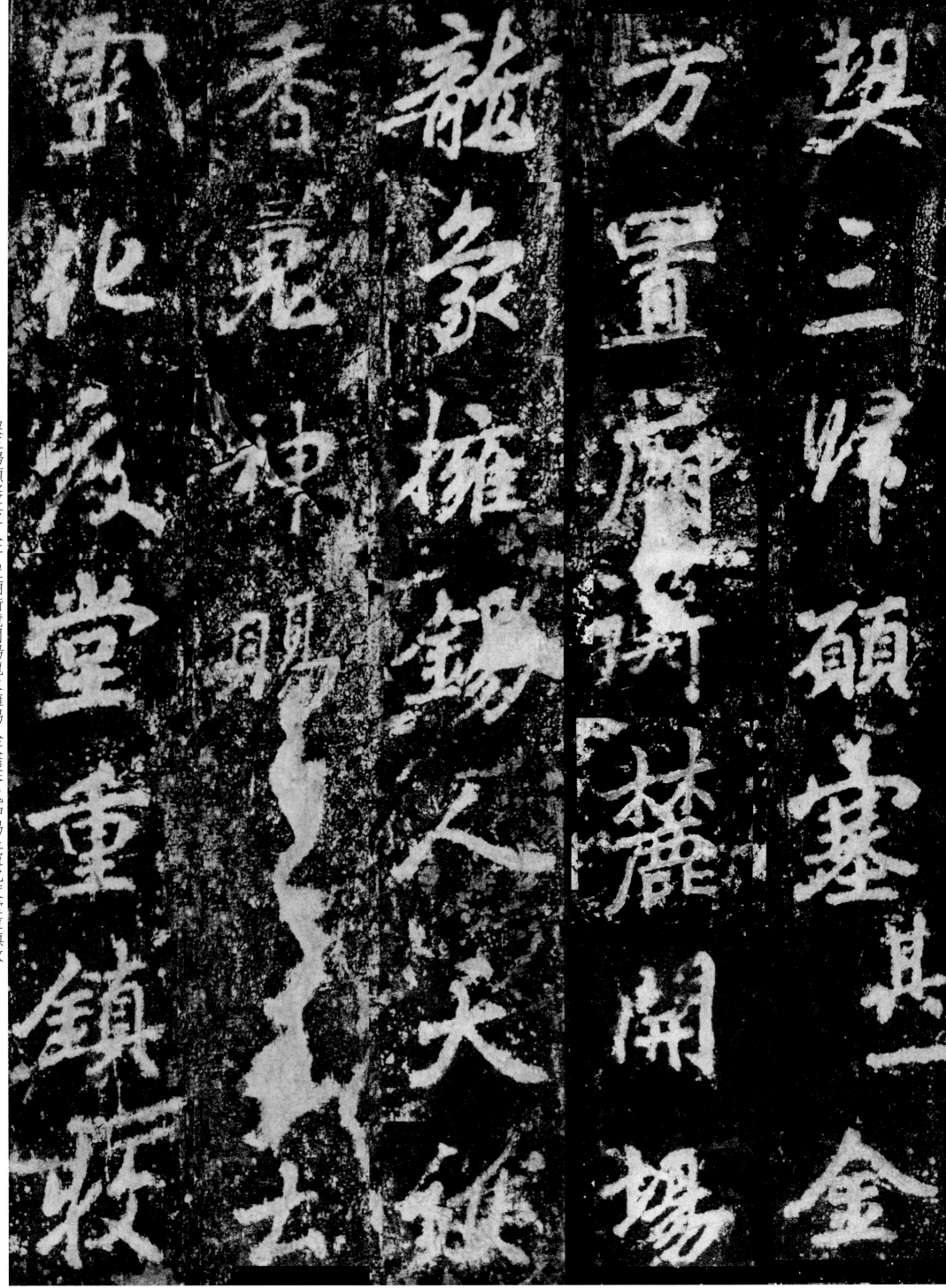

契三歸願塞其一金方置廟衡麓開場龍象擁錫人天護香鬼神賜土靈化度堂重鎮牧

伯上游侯王光昭法侣大啓禪房其二幽谷左豁崇山右峙瞰郭萬家帶江千里玉水布飛石

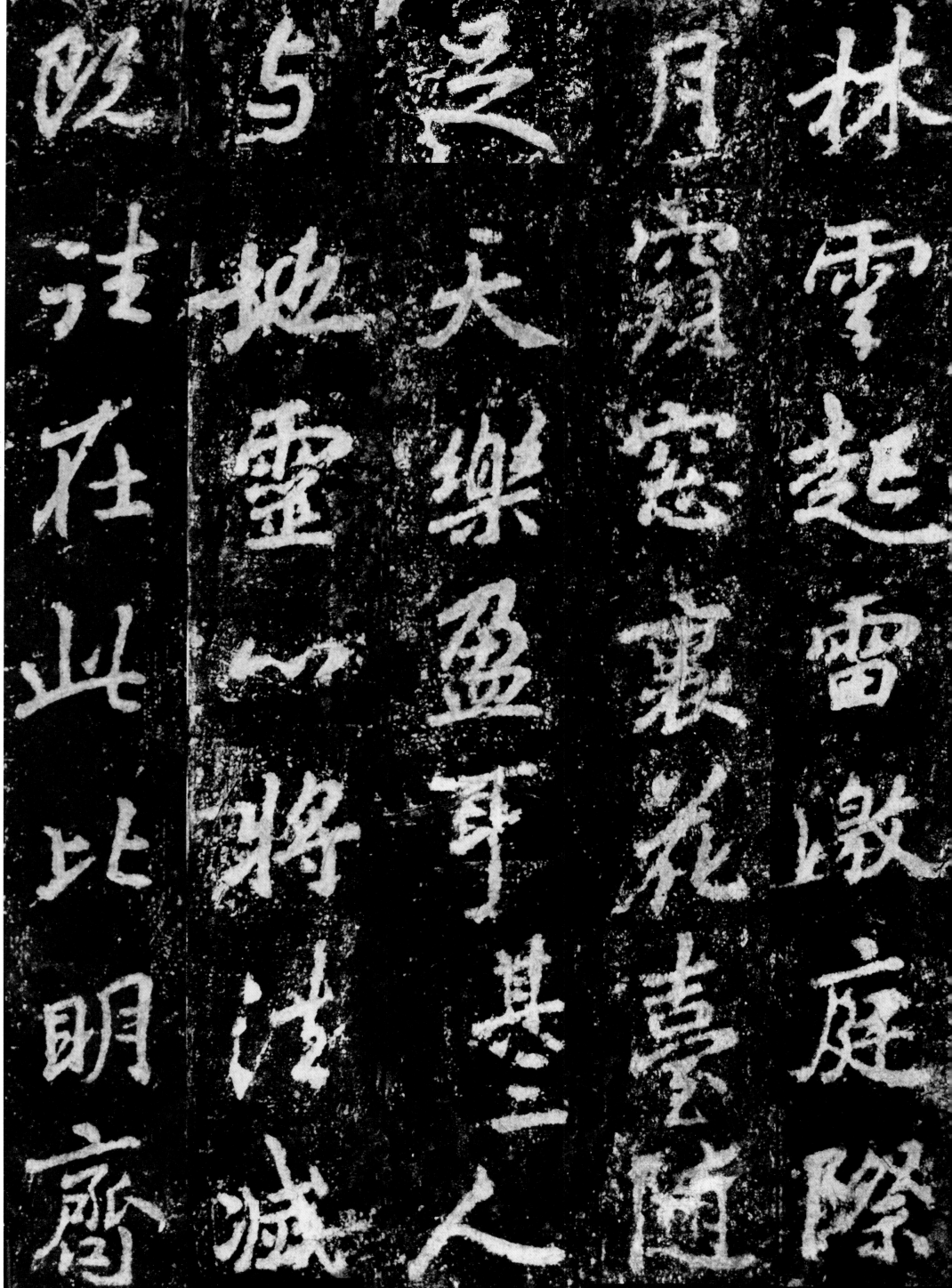

林雲起雷激庭際月窺窓裏花臺隨足天樂盈耳其三人與地靈心將法滅既往在此比明齊

哲佛日環照牛車結轍連率順風駟驪欽烈訪道追勝形馳目絶其四碑版莫建軌物未弘和

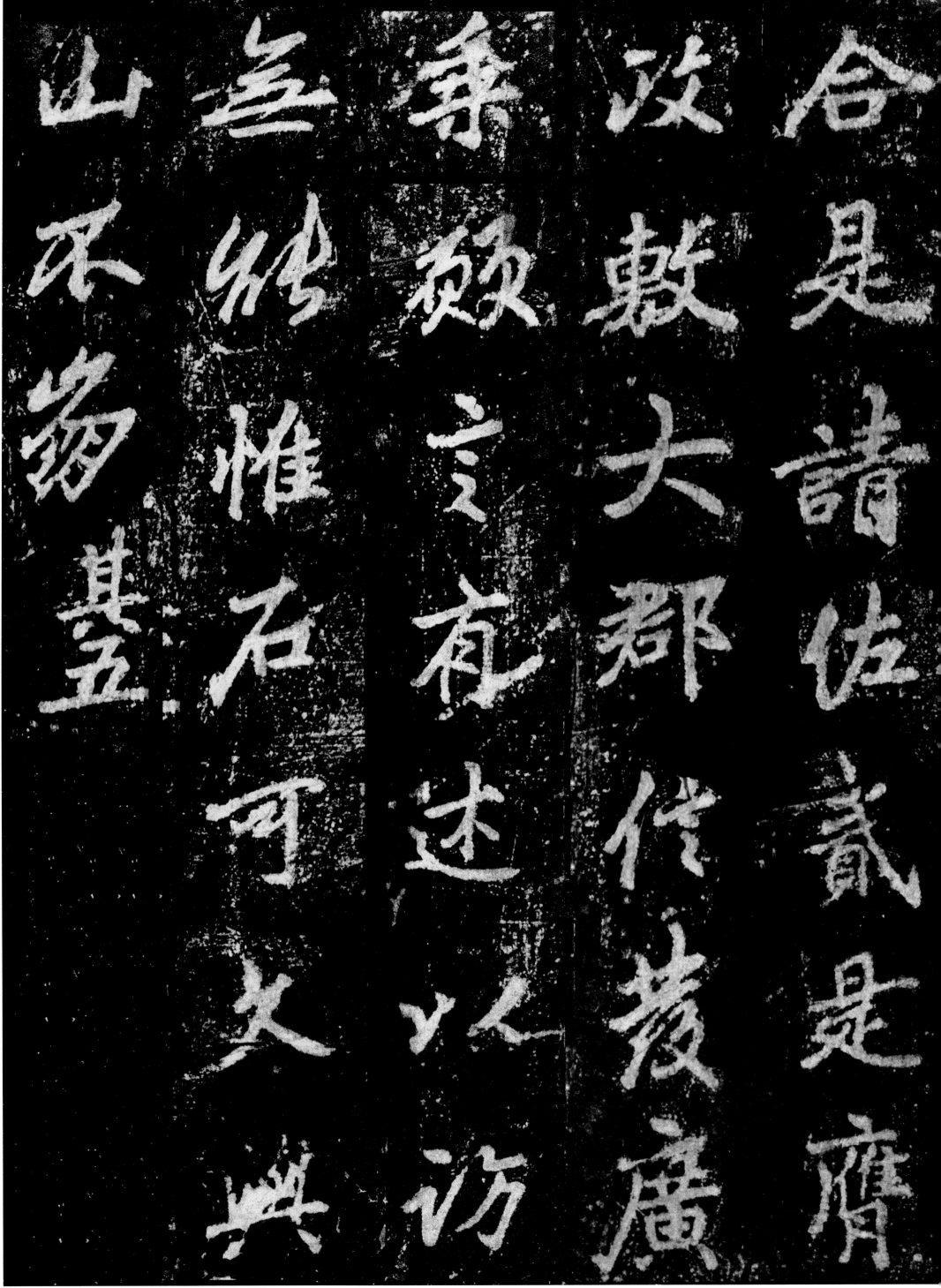

合是請佐貳是膺政敷大郡信發廣乘願言有述以訪無能惟石可久與山不崩其五

前陳州刺史李
文并書大唐開元
十八歲次庚午九
月壬子朔十一日
壬戌建

前陳州刺吏李邕文并書大唐開元十八歲次庚午九月壬子朔十一日壬戌建

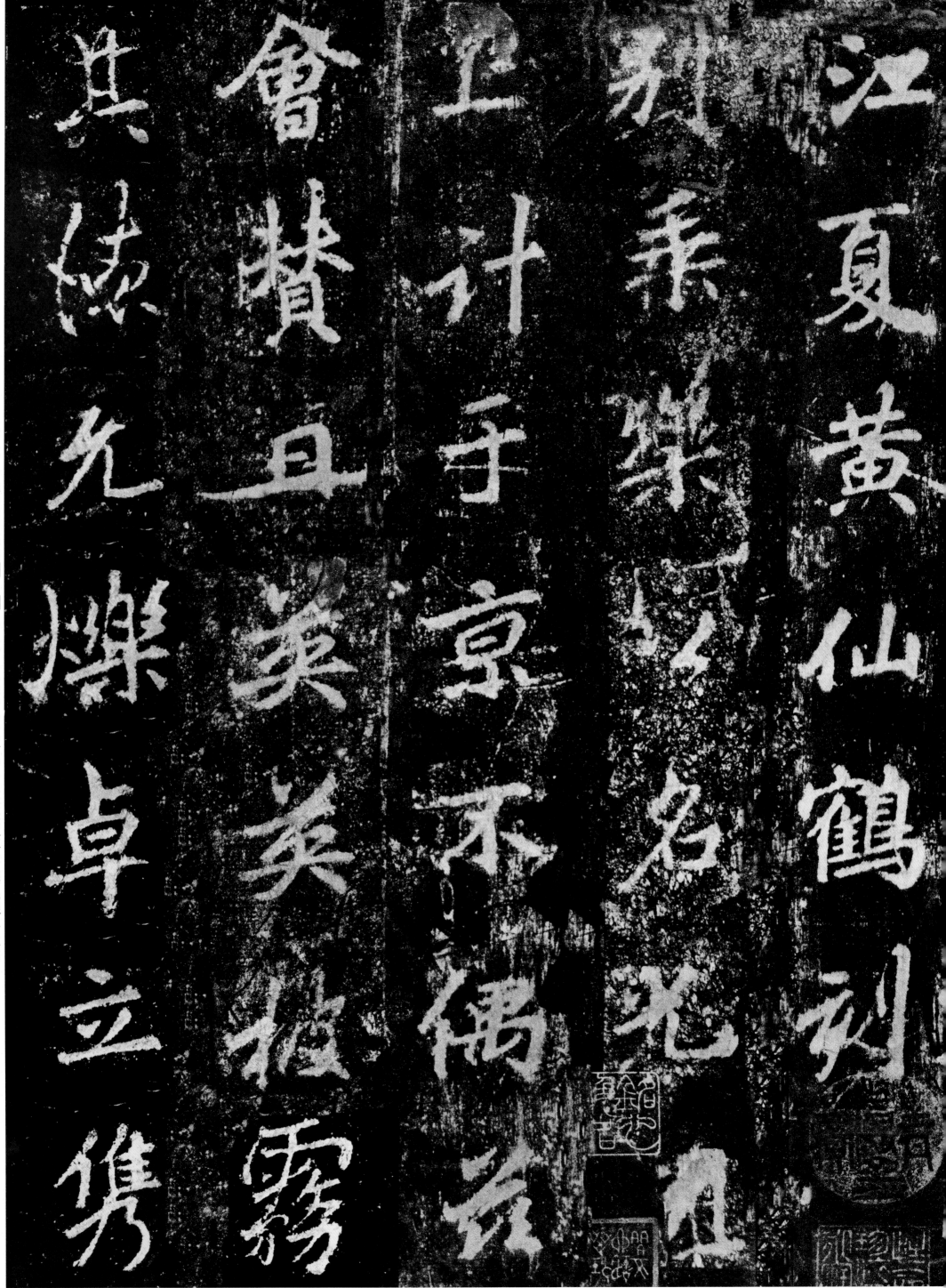

江夏黄仙鶴刻別乘樂□名□且上計于京不偶兹會贊曰英英披霧其德允爍卓立隽

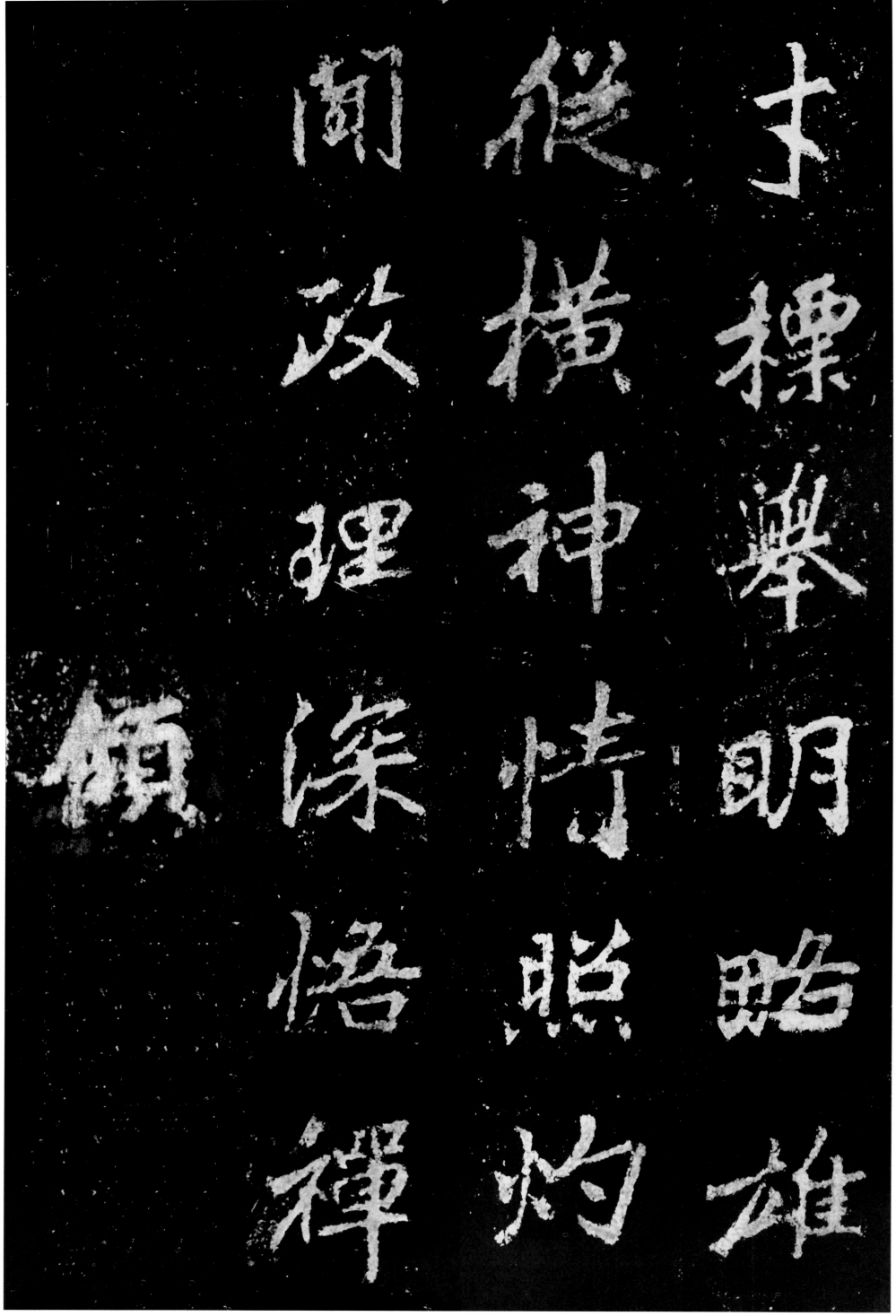

才標舉

明略雄

辯縱橫

神情照

灼備闈

政理深

悟禪樂

傾